黃福森　著

【北台灣篇】

走向古道，來一場時空之旅

尋訪33條秘境古道，了解你不知道的台灣歷史故事

目錄

自序

在山林間，找回讀歷史的感動

約莫是千禧年左右的某個午後，在新竹李崠山區某個密林深處，我望著穿過杉林空隙灑在石砌碉堡上的斑駁光影入神，整個人彷彿走入悠遠的時光隧道，腦海中開始想像隱藏在幽幽杉林背後，是怎樣的一段歷史。

大多數人都聽過新竹尖石附近有個李崠山古堡，也知道這裡曾發生過一段抗日事件，但對於相關戰役的經過，以及山區尚存的碉堡陣地位於何處，卻始終像山裡的霧一般曖昧未明。

帶著滿腹疑惑，我利用好幾個假日的午後，在圖書館翻查日治時期的《蕃地地形圖》，一字一字、一頁一頁解讀著《理蕃誌稿》上詭譎的中文地名翻譯。然後，我多次走入這片山區，在杉林木中穿梭，試圖尋找昔日歷史所遺留下的斷垣殘壁，並試圖拼湊出這個地區曾經擁有的故事。從此，這裡的每條登山路徑對我開始有了不同

的意義，每次的造訪也不再只是登山健行而已……

我不是歷史學家，也算不上是文史工作者，坦白說，小時候我也很不喜歡讀歷史，可是我喜歡悠遊在山水之間。打從小學四年級爸爸帶著我走入新北市中和圓通寺後山的山徑開始，山徑後方的未知世界，就不斷地吸引著我一次又一次走入山林。我永遠猜不透山路每個轉折後方，會有何種美景迎接我的到來，也許是一片蒼翠青草谷地，伴有一方清淺的溪流，或有飛瀑流泉，抑或奇石峭壁……，無論是哪種景致，都會讓我駐足停留、興奮不已。

走過台灣不同高度海拔的郊山、中級山及高山，原本僅鍾情於山間自然奇景的我，卻在山徑悠悠轉轉間，發現山徑古道的故事更令人著迷。像是路邊不起眼的奇岩怪石可能是藏著歷史迷蹤的石碑；草叢裡的駁坎遺跡可能是先民開拓的遺址，或是日據時代砲台、監督所、駐在所等曾經存在的斑駁記憶；而跨越小溪的古橋，原來隱藏著古早時先民渡河的智慧；還有不時出現的石砌蹬道，埋藏著就地取材、水土保持的工法痕跡。原來，眼前的古道和登山小徑，不只是單純的上山下山之路那麼單純。

這些驚喜引領我，愈走愈深入古道研究的領域。當整個區域內原本四散的山徑古道完整串聯起來時，大時代的歷史故事也自然在我眼前鋪陳開來。像是整個李崠山區日軍與泰雅族原住民激烈戰鬥的路線，衍生出後續理蕃警備道路設置，以及深山中駐在所興衰的故事；走過平雙煤礦古道，望著深山中古老殘存的坑道及礦坑口，令人不禁回想起那些年繁盛的煤礦產業曾在我們的經濟發展中占有一席之地。還有一八九〇年劉銘傳修築台北基隆間的鐵路工程意外發現沙金，開啟了基隆河沿岸的採金熱潮，讓九份金瓜石地區在昔日台灣還是殖民地時期，成了名震日本的全國第一金山。

而登山健行常看到的水圳也不只是夏日清涼的泉源而已，其中包含各種不同設施構造的機關秘密，同時也是台灣農田灌溉水利史的縮影；同樣地，深山的古厝裡又有多少老祖宗就地取材的建築智慧？比起現在的鋼筋混凝土構造屋，又有多少不同的工法與材料？這些都值得好好尋訪、探究。

台灣歷代交通要道，除了正史上官方的重要聯絡道，稗官野史上還有許多傳奇的交通要道，像是一八八三年中法戰爭時有一條清朝末年最神秘的橫斷軍用道，就隱

藏在陽明山區；而在交通不發達的年代，新北市與宜蘭交界四通八達的淡蘭古道路網，更讓我們看到古人徒步翻越雪山山脈的智慧，也為大時代的歷史故事留下見證。

多年來的生活經驗告訴我，愈簡單得來的東西，愈難體會它的珍貴，愈難從中得到真實的感動，也很難在記憶深處留下印象。這個道理印證在尋訪古道上也一樣。

開車走一小段路，去看路邊的一座古橋或石碑，和你費盡千辛萬苦，研讀古籍方誌，發覺字裡行間的玄機，然後徒步涉水多天、深入人跡罕至的山林，從草叢中發掘出遺跡，心中的感動往往有著天壤之別。

而零零落落、斷斷續續在各山間散布的古道，能告訴你什麼故事呢？現在台灣已發現並被冠以古道之名的步道，已經多如繁星，短短二、三公里的山路古道能帶來的感動其實有限，更何況有許多步道因為乏人造訪，正被大自然的植被快速鯨吞蠶食，最後被芒草掩蓋，變成蚊子步道，讓人惋惜不已。

十幾年來的古道探查，我深深為台灣精彩的古道故事所著迷。在本書中，我特別以九段台灣大時代的歷史故事為縱軸，精選出北台灣33條值得探訪的古道。當行走其中，讓這些歷史故事重新上演之後，最華麗、最真實的台灣史場景就直接呈現在

你眼前，然後你會發現，這裡真的是有說不完的故事，等待著你來追尋。

現在，我開始喜歡讀歷史了，希望你也會喜歡。

探訪古道前的小叮嚀

古道探查最有意思的地方，就是在未知的原始山林，從荒煙蔓草中意外發現遺跡、遺址的驚喜。但切記不可輕忽大自然的力量，未知的世界中存有未知的風險，在出發走入山林前請務必小心。以下事項請特別注意：

* 具備基本登山知識：古道尋訪的過程必須具備基本登山知識與經驗，如果你本身沒有經驗，建議跟隨登山經驗豐富的前輩同行，請勿隻身上路。

* 攜帶基本登山裝備：即使是單日的行程，除了基本的飲食、飲水、保暖衣物等，務必準備好雨具及頭燈。這兩項裝備常常被初學者所忽略，但卻是在山中協助你脫困及保命最重要的裝備。

* 培養平日運動習慣：平日要養成定時運動的習慣，不但可以培養古道健行的體力與耐力，還是避免運動傷害的最佳良藥。

* 認真做好行前計畫：雖然本書中附有簡易路線圖、行程時間等，也將路線大致

分級（一顆星表示適合大眾探訪，星號愈多表示難度愈高），不過受限篇幅及編寫時間，無法詳盡描寫最新路況及細節。若想探訪書中路線，出發前請務必再次查詢最新路況資料，攜帶更為詳盡、完整的地圖，並做好行前計畫準備。

● **極端氣候請勿入山**：豪大雨特報、颱風來臨等氣候異常狀況，請避免進入山區，因為此時山區發生坍方及土石流的機會最高。古道路線常需渡溪，容易有山洪暴發等危機，不可不慎。

● **注意團隊要在一起**：不論是邀約朋友同行或是跟隨登山隊伍，請務必跟隨團隊活動，忌諱脫隊獨行；遇有身體不適也要及時告知領隊，不論遭遇任何狀況要保持全隊一起，不可落單或四散奔逃。

● **辨別方向再前行**：古道探查要攜帶指北針、地圖與GPS定位裝置，遇到叉路口或到達山頂，務必以指北針確認方位再前行，以免誤入歧途而迷路。

● **告知家人你的去處**：出發前請務必告知家人或朋友你的預定路線，萬一真的因意外迷困山中，了解你行蹤的朋友或家人可以即時掌握大略行程，據此報案啟動救援。

第 1 章

穿越大溪

跟隨人類學者伊能嘉矩的腳步，巡禮大嵙崁

今日的大溪鎮是北橫公路（台7線）進入山區的第一站，知名人類學研究者伊能嘉矩就曾在此地區留下足跡。台灣光復後，慈湖一帶被畫入軍事管制區，禁止民眾進入，使得原先的古道更加荒蕪，也因此保留下一些人文史蹟，讓人行走其上時，更添懷古之情。

大溪鎮自古以來就是進入桃園後山地區的門戶。凱達格蘭平埔族霄裡社人把流經桃園縣的大漢溪稱為Takoham，所以大溪鎮自古以來，就以音譯的名稱「大料崁」或「大姑陷」為名。十七、十八世紀時，此地留下許多旅人的足跡，其中最膾炙人口，對昔日山區狀況記錄最詳細的，就是十八世紀末人類學研究者伊能嘉矩的北台灣蕃界的踏查旅行。

古道先行者越過九芎山深入蕃界

出生於日本岩手縣的伊能嘉矩，二十六歲時師事東京帝國大學坪井正五郎教授，開始對人類學產生濃厚興趣。一八九五年十一月，伊能嘉矩抱著從事人類學研究與教育原住民的熱情，來到當時是日本殖民地的台灣，並在往後十年歲月裡，致力於台灣的人類學田野調查研究工作。一九〇六年返日後持續台灣研究的伊能嘉矩，因為在台灣山區活動罹患的瘧疾復發，於一九二五年九月病逝，享年五十九歲。

伊能嘉矩依據三十年來在台灣各地實地調查所蒐集的材料，先後完成了《台灣文化志》、《台灣蕃政志》等十數本巨著、七百多篇論文，以及為數眾多的田野調查筆

記。其中，他以日記型式編寫的《巡台日乘》，成為了解一八九七年大溪附近地理人文的第一手報導資料。

為了進行調查工作，一八九七年六月，伊能嘉矩自桃園大嵙崁的東門啟程入山，在頭寮休息後，越過今天的「溪州山」（舊名九芎山），由此進入蕃界，開始他的大漢溪上游蕃社之旅。

當年伊能嘉矩所越過的九芎山，稜線是由現在的石門水庫延伸而來。石門水庫位於大漢溪中游，是利用溪州山及石門山之間的石門天然地形，築壩攔蓄大漢溪水而成。石門地名也就是因為此兩山雙峰對峙，狀如石門而來。

溪州山的山勢向東北延伸，綿延至大溪鎮以東的金面山，再延伸至五寮尖的稜線，成為桃園縣山地與台地地形的分界。稜線東南為山地地形區，高度向東南方漸次升高，而為雪山山脈之一部分，是原住民泰雅族活動頻繁的區域；西北為較平緩的台地地區，分屬林口台地、桃園台地及湖口台地三部分，其中「桃園台地」是台灣開發史上，北台灣西部平地住民較早開始深入山區進行屯墾的範圍。

這條山稜界線，清朝時即有居民自行設置的「大嵙崁隘」、「溪州隘」等設施，自

古以來就是桃園地區平地進入山區的第一道防線。

戒嚴保留下的清幽古道

時至今日，隘寮已傾毀消失，而昔時翻山越嶺進入內山地區的山路，逐漸成為愛好登山人士尋幽探險的古道。近年來在大溪區公所及地方人士刻意的整理維護下，發掘出許多昔日的古道遺跡。

區公所採用生態工法，十分難得地保留了古道的鋪面，加以定期的鋤草整理環境，在每一個叉路口設立指標，使得桃園大溪一帶的古道很快成為北台灣熱門的健行路線之一。現今沿著稜線行走，細心點觀察，還可能發現當初

穿越大溪古道選

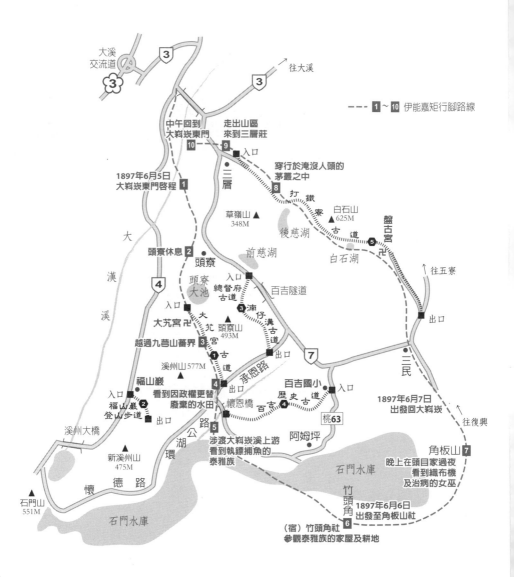

▲ 舊名大料崁的大溪老街古色古香的建築物。

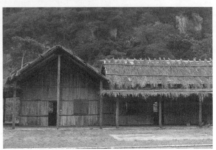

▲ 石門水庫因為石門山與溪洲山雙峰對峙，
狀如石門而命名。

▲ 伊氏曾觀察到如圖的泰雅竹屋。

▲ 大溪古道風情。

隘寮的遺跡。

第一次行走在這附近山區的旅人，總會為此地的清新雅致，沒有一般郊山為濫墾濫建所破壞而留下深刻印象，主要原因是這些古道曾是慈湖靈寢管制區的一部分。

蔣介石先生的靈櫬於民國六十四年奉厝於此，民國八十七年才解除禁令，並縮小管制範圍，而打鐵寮古道舊道所經過的後慈湖，則是到民國九十八年才開放預約申請參觀。

百年後，我們可以緬懷伊能嘉矩先生昔時篳路藍縷的精神，追隨他的腳步，來一趟古道懷舊之旅。

* * * * * * * * * *

延伸閱讀

《台灣踏查日記》上集，遠流出版社出版，楊南郡譯註。本文中有關伊能嘉矩的記述文字，均引用自此書。

百年前大料崁的人類學田野調查之旅：伊能嘉矩北台灣行腳略記

● 一八九七年六月五日

伊能嘉矩由大溪東門入山，在頭寮休息後，開始翻越九芎山，那時山頂還立有一塊木牌，上面寫著「嚴禁無許可者入生蕃地」。下降至谷地後，看到因為台灣割讓給日本，政權更替後隘丁及隘寮廢棄，因蕃人侵擾而廢棄的水田；在石門水庫上游沿溪溯行時，剛好看到在站在溪邊大石上擲鏢捕魚的泰雅族人；傍晚時分走到竹頭角（現今長興村）附近的草寮過夜。

【行腳路線】：由大科崁東門啟程入山，在頭寮休息後，越過九芎山，再涉渡大料崁溪到對岸，溯支流而上，抵達竹頭角社住宿。

【古今對照】：由大溪經「大艽宮古道」越過溪州山，沿著石門水庫上游淹沒區抵達復興鄉長興村，附近山區為「百吉歷史步道」。

● 一八九七年六月六日

清晨就聽到隘丁敲打木鼓示警，利用鼓聲不同的間隔，告知族人是異族或是自己同胞前來部落；走到小烏來一帶，發現當地住民利用一條條整齊的田埂分隔，還稱讚原住民的

農耕法大有進步。下午走到大漢溪上游，攀上今日的角板山復興台地，在頭目家的泰雅傳統竹屋中過夜，晚上看到女巫使用巫術為小嬰兒治病的完整過程，還觀察了傳統泰雅族的織布機裝置。

【行腳路線】：由竹頭角社啟程，下降返回大料崁溪主流，上攀到對岸的角板山社，晚上在頭目家過夜。

【古今對照】：由復興鄉長興村溯大漢溪，再過溪上攀至今日的復興台地蔣公行館一帶。
（昔日的山徑，目前為石門水庫淹沒的集水區）

● 一八九七年六月七日

一早就看到被出草的人頭懸掛在樹枝上，然後出發開始行走於起起落落的山徑。這一段山徑於高大的茅草叢底部穿越，必須前後等待及喊叫呼應以避免走丟。走出山區是一段茶園景觀，中午就到達大溪外圍的三層地區。

【行腳路線】：由角板山社啟程，經水流東社，由三層莊回到大科崁。

【現況對照】：由復興台地沿著台七線至三民，再經「打鐵寮古道」由三層回到大溪。

拜見水中土地公之路：大艽宮古道

【路線困難度】★

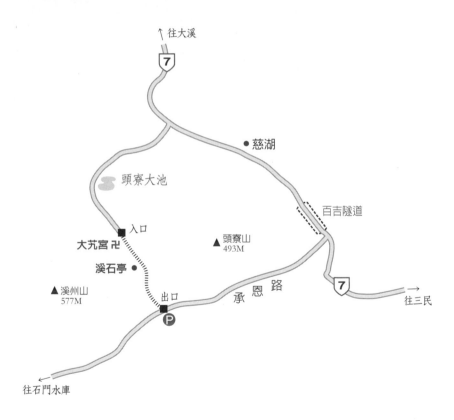

尋訪重點：回味一八九七年伊能嘉矩出頭寮入山的沿途景觀。

● **走讀歷史**

一八九七年六月五日伊能嘉矩由大溪頭寮附近入山，開始了他的北台灣蕃界踏查旅行。根據伊能嘉矩在《巡台日乘》上的敘述，他們一行人在進入山區前，曾經在頭寮休息片刻，再越過溪州山（註1）。參閱一八九八至一九○四年間測繪的《台灣堡圖》，在頭寮附近入山的路線即為大艽宮古道，所以伊氏有可能就是經由頭寮，沿著大艽宮古道翻過溪州山稜。

● **步道介紹**

登山人常說的「鞍部」是地理學名詞，簡單來說就是兩山相連間的最低點，入山墾殖的先民當然知道這個道理，所以古道大多利用鞍部來翻越橫亙的山稜。

「大艽宮古道」登山口位於頭寮大池附近的大艽宮，由此利用溪州山稜線上的鞍部來翻越山稜，至石門水庫的環湖公路只要約四十分鐘路程，是一條老少咸宜的路線。

清光緒年間由附近墾荒者所建立的廟宇「大艽宮」內供奉福德正神；而頭寮地區

的地標「頭寮大池」，則是桃園農田水利會為灌溉整個三層地區的農田稻作，於民國五十六年擴建而成，很多人也稱之為「頭寮大埤」或「新福圳」。整個蓄水面積達十九公頃，水源是利用開鑿山洞引大漢溪溪水蓄積而成，大池中還有一座全國獨一無二的「水中土地公廟」。

整條古道大多為鵝卵石鋪成，平緩地翻過稜線的低鞍，進入石門水庫集水區。

古道仍保存有往日先民利用山區石塊就地取材所建構的古道石階，細心研究可發現古人的巧思與昔時的生態工法。青苔石階古道旁另闢有新的健行步道，成為新舊山道並陳的景致。沿途林相多為低海拔闊葉林，加上附近石門水庫約八平方公里的水域，早已成為台灣北部最好的賞鳥路線之一，而且也是翻越溪州山稜最便捷的路線之一。

【交通資訊】國道3號大溪交流道下，往大溪老街方向行駛，由大溪接台7線續往慈湖方向，約5.1Ｋ處附近（慈湖停車場前）循大艽宮指標右轉進入產業道路，至路底大艽宮小停車場停車起登。

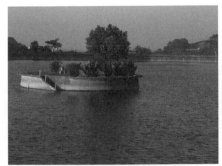

▲ 「大艽宮古道」起自頭寮大埤附近,大池中有一座「水中土地公廟」。

▲ 外貌不起眼的大艽宮,是清光緒年間由墾荒者所供俸的廟宇。

▲ 新舊古道並陳的「大艽宮古道」。

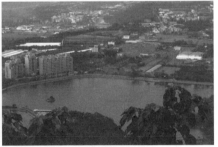

▲ 溪州山稜線上眺望頭寮大池。

路

大圥宮古道登山口→15分／溪石亭越稜點→25分／百吉隧道口往石門水庫的承恩路

‧‧‧‧‧‧‧‧‧‧‧‧‧‧‧‧‧‧‧‧‧‧‧‧

註1：依據《巡台日乘》記錄：一八九七年六月五日的「午前八點從大嵙崁東門啟程入山……一行人在頭寮休息片刻後，越過九芎山，山不高，從山頂眺望，大嵙崁方面似乎在指顧之間。；往山區的方面是森林蒼鬱的蕃地，像一道天然屏障。山頂立著一個木造牌示，上面寫著：嚴禁無許可者入生蕃地。原來這九芎山就是現在的蕃界，土話叫做『龍過脈』。」

隘寮遺跡見證歷史：福山巖登山步道

【路線困難度】★★★

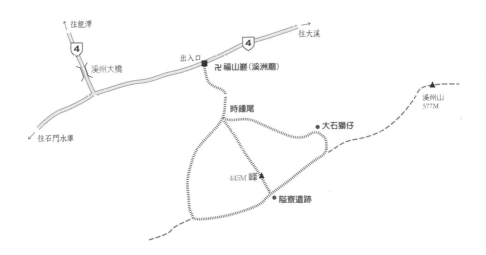

尋訪重點：探訪清朝實施撫墾制度昔日隘寮的遺跡。

● 走讀歷史

伊能嘉矩在一八九七年六月五日的《巡台日乘》上，記錄著清朝實施撫墾制度，在此區設置隘寮的來由（註2）。不論是清朝或日據時代，為了開發台灣山區樟腦等資源，與世居深山的原住民族常常發生衝突，所以由平地進入山區的第一道山脈稜線，因天然的地理屏障，自然成為最佳的防守陣線。執政者於稜線上的山頭展望點與鞍部，大多會設置土堆或砌石的「隘寮」，並安排官方派任的「隘勇」，或民間聘任的「隘丁」為守衛駐守該地，以做為防止原住民侵犯的隘勇防衛制度。如果進一步利用鐵絲電網、木牆及哨站延伸形成防守線就叫做「隘勇線」。

● 步道介紹

福山巖登山步道的登山口位於往石門水庫的台4線公路上，附近最著名的廟宇即是福山巖。廟內主要奉祀清水祖師公，一八○六年由信徒自福建漳州恭請渡海來台，自古以來即是早年開墾先民的精神寄託。昔日溪州地區漢人開墾移民，為了防

範山區原住民的侵擾，在居住地邊緣修築土牆，所以附近地區又稱為「城仔」。

由福山巖牌樓起登，約一小時可登上溪州山稜，沿途山徑較為陡峭，適合健腳山友探訪。

步道在福山巖登山口附近有左右兩線可抵達「時鐘尾」觀景台，由此又有三條路線可登上溪州山的主稜線，左邊的路線會經過大石獅仔及鑾生兄弟休息站，串聯出多采多姿的Ｏ型路線。古道在翻越溪州山稜脈時，並未選擇稜線較低的鞍部，而是一路陡上，所以這些現今的登山步道很可能就是昔時通往山頭隘寮的聯絡道路。在古道連接稜線附近的山頭上，還可以發現砌石的隘寮遺跡，保存著隘丁駐寮防守原住民的遙遠記憶。

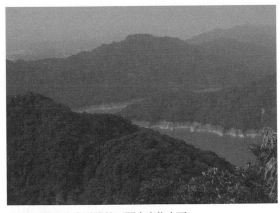

▲ 福山巖登山步道眺望石門水庫集水區。

【交通資訊】國道3號大溪交流道下，接台3線、台3乙線往石門水庫方向，然後左轉台4線過溪州大橋左轉，即至福山巖登山口。

【步行時程】全程來回約2小時左右

登山口（福山巖）→20分／時鐘尾觀景台→30分／溪洲山稜隘寮遺跡（有三條路線可選擇，所需時間大致相同）→30分／時鐘尾觀景台→20分／登山口

．
．
．
．
．
．
．
．

註2：依據《巡台日乘》記錄：「原來在最初的年代，清國政府實施撫墾制度的結果，獎勵二千多名台灣土人移墾於九芎山這裡……讓他們大事開墾，同時也勸誘生蕃到這裡混居。獎勵開墾的同時，也設立隘寮，派隘丁駐寮防守其他蕃人的侵入。」

戒嚴時期的崗哨：總督府步道與湳仔溝古道

【路線困難度】★★★

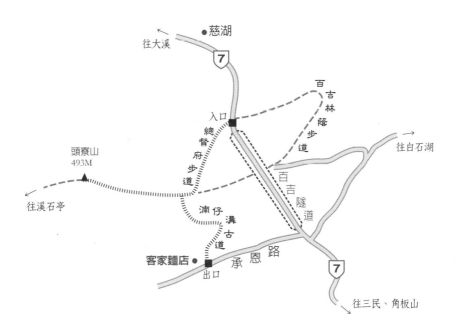

尋訪重點：探究日據時代埋設基點測繪地圖的由來，順道探訪台灣戒嚴時期溪洲山稜線上的守衛崗哨。

● 走讀歷史

設立於一八九五年的台灣總督府是日治時期的最高統治政府機關。總督專制制度獨攬行政、立法、司法等統治大權。日本統治台灣後，在各山頭視野良好處，設立方形標石做為測量的基準點，來進行三角測量，並進一步繪製台灣地形圖。當時的土地測量就是由台灣總督府下所設的「臨時台灣土地調查局」執行。

「總督府步道」的名稱來由有著不同的說法，比較可信的是與當初埋設在頭寮山的總督府圖根補點（註3）有關，也就是昔日總督府埋設頭寮山山頂基點所利用的路線。日據時代的台灣總督府自明治三十一年（西元一八九八年）起開始在全台測量土地，當初的測量人員可能就是利用現今的總督府步道登上頭寮山，埋設總督府的圖根補點，以進行測量工作。

另外，一八九七年六月五日伊能嘉矩翻過溪洲山稜，看到了由於主權更替，滴仔

走向古道，來一場時空之旅 | 32

溝住民離開當地而廢棄的水田。（註4）

● 步道介紹

總督府步道登山口位於慈湖附近，台7線上的百吉隧道北側入口，附近還有昔日北橫公路的舊百吉隧道，洞內涼風習習，是炎夏避暑的好地方。一路上登經溪州山稜至頭寮山頂約需一個小時。

滴仔溝古道則位於百吉隧道南側路口，取西向承恩路約1.5公里，可抵滴仔溝古道入口，附近有一間客家麵店。「滴仔溝」恰位於頭寮山東側、石門水庫上游的山谷，滴仔溝指的就是附近流入水庫的小溪溝。這兩條古道分別位於溪州山稜的南北兩側，連接起來就成了頭寮山的越嶺路線。

頭寮山標高四百九十三公尺，山頂附近還留存有一間廢棄崗哨，讓人想起以往此地的戒備森嚴。過去數百年間，此地經歷清朝、日本統治、國民政府戒嚴時期、慈湖管制區，溪州山的整條稜脈，不論朝代如何變遷，都有其不可磨滅的歷史意義。

【交通資訊】

國道3號大溪交流道下，往大溪老街方向行駛，由大溪接台7線續往

▲ 頭寮山頂廢棄的崗哨為昔日戒備森嚴留下見證。

▲ 滴仔溝古道經過竹林的路段。

▲ 滴仔溝恰位於頭寮山東側、石門水庫上游的山谷。

慈湖方向，過慈湖大停車場，在百吉隧道前即為總督府步道的登山口。過隧道後右轉承恩路續行1.5Ｋ，即為湳仔溝古道的登山口。

【步行時程】 全程約1～2小時左右

登山口（百吉隧道口）↓20分／溪洲山稜線（往頭寮山來回約45分）↓5分／陡下階梯步道↓15分／承恩路口客家麵店

註3：當時測量所埋設的標石，依照測量範圍大小不同，分為一等、二等、三等三角點、以及森林點、圖根點等，如果原有基石不夠使用或遺失損毀，則另外再埋設「補點」，頭寮山的「圖根補點」就是另外埋設的補點之一。

註4：《巡台日乘》記錄著：「我們往谷地下降，四周被山丘所圍繞的谷地，現在是一片茫茫無際的草原，仔細一看才知道是已遭廢棄的水田……由於台灣主權的更替，隘丁和墾地的土人都棄地出走。」

百年勾藤木炭窯：百吉歷史步道（八結古道）

【路線困難度】★★

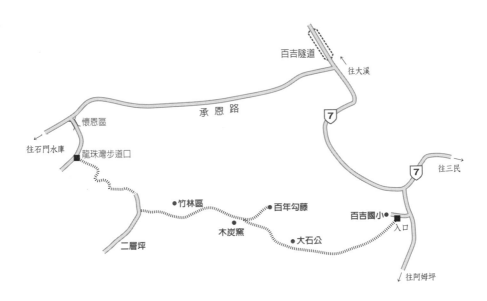

尋訪重點：探尋在北橫公路未開闢前，昔日由大溪翻越溪洲山稜後，深入石門水庫上游山區的路線。

● **走讀歷史**

一八九七年六月五日伊能嘉矩由大溪經「大芃宮古道」越過溪州山，沿著石門水庫上游淹沒區抵達復興鄉長興村，附近山區即為「百吉歷史步道」。他在此看到了大漢溪上游泰雅族原住民擲標捕魚的獨特方式。(註5)

● **步道介紹**

昔日伊能嘉矩走過的路線已被石門水庫集水區淹沒，但附近山區還留有一些古道遺跡，林務局整理成為「百吉歷史步道」，屬「區域型步道」。步道起點位於百吉國小旁，陡峭的山徑利用樹枝架成階梯，不但有助於步道的水土保持，也減低了攀爬的困難度。這條山徑步道沿著山稜開闢，健行時如在遊龍的脊背上漫遊，左側樹林透空處，則是石門水庫上游阿姆坪一帶的碧波蕩漾，一片綠水映照著青山，令人沉醉其中。

步道沿線穿越相思林間，可以見到許多木炭窯遺跡。相思樹是製作木炭的最佳原料，為往日生活燃料的來源。傳統的木炭窯可以分為「洞穴式」和「堆土式」兩種，「洞穴式」是選擇有高低落差的小山丘，先修整為半圓形，再由底部掏空形成；「堆土式」則是在平緩坡地堆土，同樣由底部掏空而成。

步道附近還有百年勾藤的景觀，崖邊腕口粗的藤蔓，如龍飛鳳舞地盤旋在步道上方，是十分獨特的景觀。步道終點為龍珠灣，由此可銜接石門水庫的環湖公路。

【交通資訊】國道3號大溪交流道下，經大溪後循台7線往慈湖方向，到達慈湖後續行往角板山方向，過百吉隧道後約2K處紅綠燈，右轉環湖路循指標即抵。

▲ 百吉歷史步道的登山口位於百吉國小旁。

▲ 百吉歷史步道的木炭窯遺址。

【步行時程】全程約 2～3 小時左右

登山口（百吉國小）↓ 40分／大石公↓ 30分／百年勾藤叉路口（右往百年勾藤來

回15分）↓ 2分／木炭窯↓ 30分／二層坪農路↓ 30分／龍珠灣步道口

註5：《巡台日乘》記錄著：「不久，我們涉度大嵙崁河到對岸休息並吃午飯……沿溪溯行，我看見他們三三五五自成小群，有的站在溪岸，有的站在溪中的浮石上，執鏢捕魚。他們一看到水中有魚影，馬上投鏢刺魚。」

古蹟處處舊情濃濃：打鐵寮古道

【路線困難度】★★★

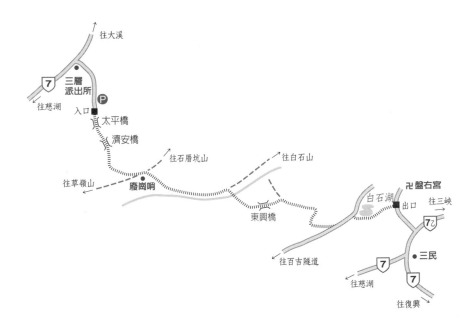

尋訪重點：探尋昔日伊能嘉矩由大溪山區返回平地的路線，探訪一九〇五至一九一五年間發展出的打鐵寮古道。

● **走讀歷史**

完成大嵙崁蕃界踏查旅行的伊能嘉矩，一八九七年六月七日在泰雅族原住民的帶領下返回大溪。他由角板山社啟程，經水流東社，由三層莊回到大嵙崁。現況對照，應是由復興台地沿著台7線至三民，再經「打鐵寮古道」由三層回到大溪。途中見到出草的人頭被掛在樹上，以及大嵙崁的茶園。（註6）

那時的打鐵寮古道尚未拓寬，所以日記中記述沿途均穿行於淹沒人頭頂的茅叢之中，且昔時古道上的三座古橋及石碑都還未設立呢！

● **步道介紹**

位於台7線過大溪不遠的三層社區為打鐵寮古道的入口，單程自三層走至三民約需二至三小時，附近有叉路可登上白石山。

打鐵寮古道穿越白石山與草嶺山間的稜線，為往昔三民與三層間居民往來通行的

重要交通孔道。這裡也是桃園大溪居民假日踏青的最佳去處，綿延的古道翻過崇山峻嶺，可抵達復興鄉山區。

打鐵寮古道的名稱由來，是因為早期伐木工人將砍伐的原木從山區運出時，木材沿陡坡滑下時不斷撞擊山壁，形成類似昔時打鐵店打鐵的聲音而得名；也有另一說是古道入口附近有一間打鐵店而得名，三層附近居民則稱它為「更興古道」。

打鐵寮古道在一九○四年前完成測量的《台灣堡圖》尚無標示，但一九○八至一九一五年測繪的「蕃地地形圖」上已有清楚的路線，故推測此條古道應該是在一九○五至一九一五這十年間正式拓寬發展的山區聯絡道路。日本據台時期，為了加強理蕃工作，並設法監管復興鄉山區之樟腦事業，將原本的山間小徑拓寬為警備道之規模，方便巡查監管原住民在山區的活動，這條古道也許就是在當時拓寬而成為主要聯絡道路，直到後來因為北橫公路的開闢，打鐵寮古道的利用價值減低，才逐漸沒落。

這條古道最難得的是，保留下許多古橋及石碑遺跡。沿線以建橋石碑揭開序幕（太平橋建橋石碑、東興橋建橋石碑），碑文言簡意賅，概述建橋緣由，背面並刻有

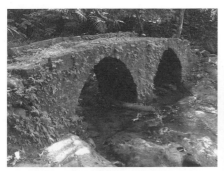

▲ 東興橋是先人用石塊加上糯米以增加黏度
而堆砌成的拱橋。

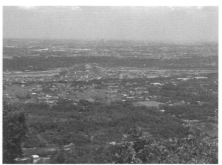

▲ 爬上白石山稜，可以眺望大溪台地景觀。

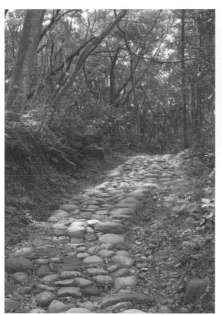

▲ 卵石鋪面，相思成林的打鐵寮古道。

▲ 打鐵寮古道上的建橋石碑。

捐款人士的芳名。此外，還有建於大正十五年（民國十五年）的太平橋、濟安橋、東興橋三座古橋，均為石頭或磚塊砌成的拱形橋。其中東興橋據說是在缺乏水泥原料的年代，先人用石塊加上糯米來增加黏度堆砌而成，所以又稱為糯米橋。另外還有美麗的山中湖，而白石山雙峰正好為伴。

【交通資訊】 國道3號大溪交流道下，經大溪後循台7線往慈湖方向，行約3.5 K至三層站，左側可見一「三層社區」的紅色指示牌。

【步行時程】 全程約2～3小時左右

白石湖→50分╱三民附近的台7乙線公路

登山口（三層社區）→20分╱太平橋→30分╱廢崗哨→30分╱東興古橋→30分╱

註6：依據《巡台日乘》的記錄，「早晨五點，從角板山出發往大豹崁。路徑多次升降，但始終穿行於高大到淹沒人頭的茅叢之中……走出山區，不一會便看到大豹崁的茶園。這裡地名叫做三層莊。」

第 2 章 李崍山古道

一段泰雅英雄抗日的血戰史

除了塞德克巴萊，我們的土地上還有許多可歌可泣、原住民對抗外來族群侵略行動的戰事，新竹李崍山就是其一。除了古堡之外，現還留有昔日事變發生的古道與戰場，以及見證歷史、最後被裁撤的駐在所遺跡，彷彿仍持續訴說著這段英勇故事。

李崍山位於桃園、新竹縣界，標高一九一四公尺，泰雅族人叫她Tapong，原住民稱現今古堡所在的最高地為Rubi（路比山），是附近群山的盟主，擁有獨霸一方的氣勢，儼然是歷代兵家必爭之地。

就地理上來說，李崍山是新竹尖石「內山」大漢溪流域，與新竹城郊油羅溪流域的分水嶺，地形顯要，山頂視野良好，是天然制高點。日治時期為了控制大漢溪上游各原住民族群，並利用山區樟腦、林木、礦藏等天然資源，一九一〇至一九一三年間，這裡發生了由少數泰雅英雄對抗兩千多日本軍警的血戰，後來成為日治台灣史上三次決戰、死傷慘重的「李崍山事件」。

第一次決戰：一九一一年，李崍山會師掃蕩

一九一〇年，急欲鞏固山區政權以開發山區資源的日本軍警，於內灣溪上游山區的隘勇線前進時，建立了許多隘勇工事。當時位於大漢溪上游的馬里闊丸、卡奧灣、基那吉三大族群常依靠地形優勢，對日軍進行打游擊式的突擊，讓日軍十分困擾，於是原本的掃蕩還擊，悄悄醞釀成為勢在必行的軍事行動。

李棟山事件古道選

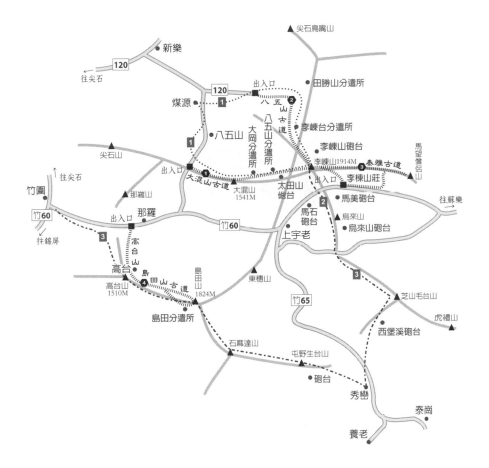

第一次決戰路線
1
第二次決戰路線
2
第三次決戰路線
3

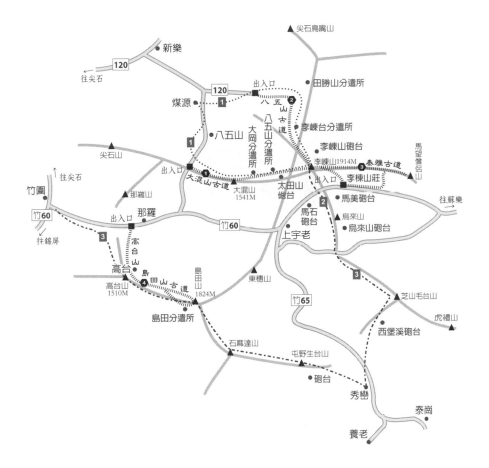

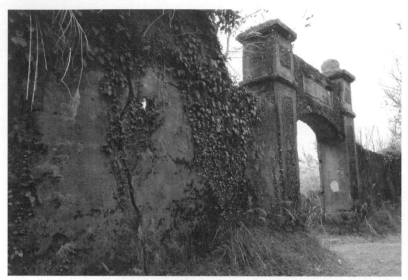

▲ 1913 年動工興建的李崠山隘勇監督所遺址。

▲ 李崠山監督所為當時以紅磚建造的永久性示範隘勇設施。

▲ 李崠山監督所城牆上的槍眼。

一九一一年，日本軍警組織計二千一百八十人的討伐隊，在合流山（今名煤源）設置前進司令部，分成五個部隊和電話鐵網架設隊，由李崠山北稜及西稜開始向山頭進擊，計畫攻占李崠山山頭高處後來個各隊會師。本次行動由八月二日開始，雙方激戰九十一天。戰後根據官方統計，日本軍警戰死七十九人、負傷六十五人，但順利攻占李崠山最高地，架設了李崠山及太田山兩座砲台，並在大混山、李崠山、尖石鳥嘴山間稜線，構建強大的軍事火力網，還完成通電鐵絲網的設置，為續往內山地區前進攻擊做好準備。

第二次決戰：一九一二年，太田山絕地大反攻

一九一二年夏季，原住民趁著颱風時節，對李崠山現有的隘勇線全面反撲，造成日軍已建立的隘勇線幾度失守，史稱「太田山事

件」。同年十月，日本軍警再次動員龐大火力，企圖奪回李棟山西稜的隘勇線，並乘勢編成七個部隊，分別從李棟山監督所東南方直下至馬里闊丸溪，配合由太田山砲台下溪的路線展開攻勢。本次戰役戰況十分慘烈，日警戰死二百零五名、受傷二百八十八名，原住民死傷人數不明。戰後日方在李棟山南稜制高點，構築了馬美山、烏來山、馬石三處砲台，每座砲台各配置三至六門各式山砲，形成牽制尖石部落深山地區的最重要防線。

第三次決戰：一九一三年，控溪會師的浴血戰

泰雅族的基那吉群（居住在現今秀巒四周部落）世居深山、族群驍勇善戰，是北部泰雅族中唯一槍枝未被收押、未被降伏的所謂「未歸順蕃」。在前兩次事件中，常配合附近部落突擊日警，讓日方恨之入骨。此次征討行動，結合了當時「桃園廳」及「新竹廳」日方軍警人員，共計兩千七百七十八人。「新竹隊」由那羅附近入山，經過高台山、島田山，攻占今日的屯野生台山山頭陣地；「桃園隊」則由烏來山向下推進，過馬里闊丸溪後上稜，進而占領了芝生毛台山，然後推進到現今的秀巒會

師，並乘勢包圍泰崗。此次戰役由於戰況激烈，時任台灣總督的佐久間左馬太曾親自坐鎮李崠山監督所指揮作戰，後來並建設了芝山西側的「西堡溪」和屯野生台山的「屯諾富士羅灣」（後簡稱為「屯諾富」）的兩座砲台。

百年之後的李崠山記事

針對李崠山區平撫不了的游擊戰事，日本軍警曾設下全台灣最高密度的防守據點。

李崠山經過三次慘烈戰役後，馬里闊丸溪附近的泰雅族部落受到控制，陸續投降，此後山區隘勇路線縱橫交錯，沿線地雷、鐵絲網、木柵、掩堡遍布，隘勇線也因為日軍駐紮及往來通行，成為重要的山區通道路徑。當時位於李崠山附近的隘勇線，包含隘勇監督所及分遣所的配置，據相關資料統計共有十三處監督所、一百四十七處分遣所，防守據點密度之高，曾達到全台灣的三分之一以上。

一九一五至一九二四年間，因為山區逐漸平靜，隘勇線轉變為警備道路，隘勇設施也變成駐在所。當通電鐵絲網也停止供電，隘勇防衛據點陸續撤除後，當地的隘勇線正式走入歷史。

李崍山事件至今已過百年歲月，山頂遺留

的古堡「李崍山監督所」（註1）是一九一三年

由佐久間總督起意，將原臨時構築的木石掩堡

改建成為以磚石等建材的永久性碉堡，成為

當時的「隘勇示範建築物」。李崍山監督所遺

跡，以泰雅族語「TAPUNG古堡」登錄，於

二〇〇三年被新竹縣政府列為縣定古蹟，是目

前北台灣海拔高度最高的歷史古蹟。

當時的碉堡迄今仍屹立不搖，各稜脈間的

山徑旁，殘存的隘勇線遺跡依稀可辨，歲月悠

悠、山谷幽幽，泰雅勇士英靈和離鄉背景的日

本軍警，彩虹橋和太陽旗，在山中彷彿從來不

曾消失過。

延伸閱讀

1. 從隘勇線到駐在所：日治時期李崍山地區理蕃設施之變遷，林一宏、王惠君著，《台灣史研究》第十四卷第一期。

2. 日據時期原住民行政志稿（原名：理蕃誌稿）第二卷（上下卷），台灣總督府警務局編、宋建和譯，台灣省文獻委員會。

隘勇線之路：李崠山西稜——大混山古道

【路線困難度】★★★★★

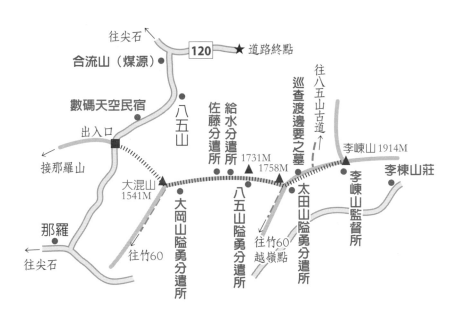

尋訪重點：探尋第一次李崠山事件的主要場景，還有一九一二年讓日軍遭受到震撼教育的「太田山事件」現場，也是隘勇線遺址密度最高的首選路線。

● **走讀歷史**

太田山位於李崠山西側的分稜點山頭，標高一七五八公尺，原設有砲台。一九一二年八、九月，玉峰社頭目 Batu Hebu 率領族人，利用颱風來襲交通通信及電力中斷的時刻，全力向當時已建構完成的李崠山隘勇線展開反撲攻擊，成功攻占太田山砲台，並奪下三吋口徑速射炮及山野專用炮，還焚毀日警房舍，奪取相關槍械，將附近山頭陣地的日軍全部趕走。事件後，日軍持續增援，發動兩千人以上的援軍攻擊，加上陣地大炮猛烈的攻擊，泰雅勇士們不得不退出所占據的隘勇線。此次戰役終以失敗落幕，但卻是李崠山事件中，泰雅原住民最精采、最轟轟烈烈的戰役。（註2）

● **步道介紹**

「大混山縱走李崠山」一直都是新竹地區的中級山經典路線，但是一般人大多匆匆走過，對於沿途許多疊石駁坎只留下粗略印象。一九一二年時，這段路上共計建

構了大岡、金子、佐藤、給水、八五山等五處隘勇分遣所，這些百年遺址因位處深山，除了屋舍傾頹毀壞消失外，昔日的牆基疊石及軍事掩堡，依然完整地保存下來，可說是新竹地區殘存日治隘勇線遺址密度最高的區域。

這也是一條令人走起來心曠神怡的山徑。昔日的隘勇路線，恰好開鑿在稜線兩側不遠處，既可掌握戰略制高點，又具掩護作用，今日則成為涼風拂面、寬闊清爽的山徑。部分路段還可看到石塊堆疊，及兩旁鋪設路緣石的狀況，路徑寬度規模則大約在兩公尺左右。

來自於八五山的水泥產業道路，已可直達大混山與尖石山間稜線附近的登山口，由此步行登上大混山後，許多隘勇設施及隘路遺跡陸續出現。從最易辨認的大岡分遺所開始，可以一一推斷一九一二年的分遣所遺跡。在濃密的柳杉森林中，看到這些百年前的疊石碉堡陣地，常令來訪者感動莫名。當到達位於李崠山西南側，標高一七五八公尺的山頭，這裡距離李崠山頂已不遠，也是昔日的太田山陣地，山名是紀念此次戰役陣亡的第一分隊長太田角太郎。對於大多數的人，建議原路往返比起安排接駁車輛容易得多。

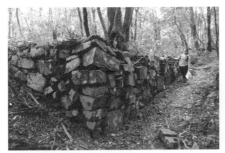

▲ 大岡分遣所遺跡。

▲ 大混山下的遺跡。

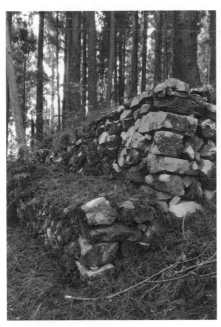

▲ 疑似八五山分遣所，有兩層疊石遺跡。

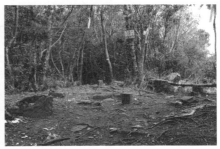

▲ 大混山山頂。

【交通資訊】國道 3 號竹林交流道下，往內灣方向，循 120 縣道經尖石、煤源，抵八五山，於 39.6 K 叉路取右往「數碼天空」民宿，經民宿叉路後，約 1.8 K 可抵大混山登山口；另外，竹 60 公路過那羅部落後，叉路左轉亦可抵登山口。

【步行時程】全程約 6～7 小時左右

大混山登山口→70 分／大混山→5 分／大岡分遺所遺跡（路左）→35 分／路右空地遺址→75 分／尖石鳥嘴山叉路→25 分／李崠山頂→原路回程 150 分／登山口

註 2：理蕃誌稿中記錄，大正元年「新竹廳轄內太田山事件」，描述此次戰事的狀況「……。敵人係於昨夜潛越隘勇線襲擊高岡巡查等，此後李棟山、田勝山及那魯山一帶二里十餘町之間，槍聲喊聲相和相應，山谷因而震慴。」可見戰事之激烈程度。

日人運砲之路：八五山古道

【路線困難度】★★★★★

尖石鳥嘴山▲

往尖石

道路終點

鐵嶺 ● 出入口

120 石桌 ● 田勝山
叉路口 隘勇分遣所

煤源 ●

合流山隘勇監督所 ● 新煤源
社區組合屋

八五山 ● 李崠台
隘勇分遣所

巡查渡邊要之墓

太田山隘勇分遣所 李崠山 ● 李棟山莊
1914M

▲ 馬美
大混山
1541M

那羅 ●

往尖石、內灣 往上宇老

尋訪重點：第一次李崠山事件是以五個部隊會師的攻擊方式，本路徑主要探尋第二部隊，自合流山（今煤源部落）出發溯高奇斯溪（舊地名，為油羅溪靠近煤源社區的上游支流）的路線，此條路線為附近砲台的運砲路線之一。

● 走讀歷史

一九一一年第一次李崠山事件，日本軍警編有五個攻擊部隊，對照現今山區古道，第一部隊自上野山（位於今煤源部落西北側的拉號部落高地）出發，占領自李崠山連至尖石山稜線，與上野山稜線之交叉點，此為「大混山古道」；第二部隊自合流山出發，溯高奇斯溪，出於上野山左側與李崠山間的中央，則可能是「八五山古道」的路線；第三部隊自田勝山出發，占領李崠山，亦為八五山古道的一部分。另外，第四、第五部隊以支援性質為主，無特定路線，而其中第一至第四部隊，均有大炮隨行做攻擊準備。

昔日日軍在附近山頭架設陣地砲台的主要運輸路線，就是上述第二部隊的路線，此路線如今被稱為「八五山古道」，李崠山頂北側還保留有「李崠台」分遣所的廣大

石牆遺跡。

● 步道介紹

八五山古道因為不在主要登山路線上，所以比較冷門，但是路況保持良好，前段已開闢為預計延伸至北橫高義附近，目前因環境生態考量已暫停施工的120縣道；後段山徑則沿著高奇斯溪谷緩緩繞行，因運砲考量採平緩腰繞的方式闢路，饒富幽古道的意境。

古道在石桌附近分岔，石桌叉路口因為有著天然的石桌、石椅而得名，很適合休憩泡茶；如果繼續前行不遠，可抵尖石烏嘴山和李棟山之間的最低鞍部，

古道小辭典

古道與山炮

日據時代為了鎮壓原住民部落，會在附近的山頭高地建構砲台。昔時所用的大炮，以四○～九○釐米的中口徑火炮為主，計分為野炮、山炮、臼炮、速射炮，其中「野炮」及「山炮」均附有輪子可供拖曳，屬於榴彈炮之類；「臼炮」為射程短且輕便的火炮，而「速射炮」可在短時間發射多枚炮彈，為日俄戰爭時俄國所製造的加農炮。

據文獻記載，八五山古道上曾運輸三吋速射炮、四斤山炮、輕野炮、臼炮等。

▲ 石桌是八五山古道的重要叉路口。

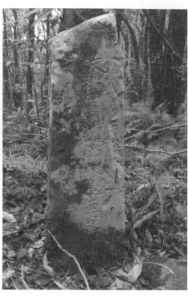

▲ 1912 年所立的桃園廳巡查渡邊要之墓。

▲ 煤源部落原為合流山監督所，社區在風災土石
流後，已遷至 120 縣道的終點。

這裡就是李崍山事件中常被提及的重要基地「田勝山隘勇分遺所」遺跡，如今只剩下一大片的平台地。

由石桌叉路右轉開始向南前進，山徑變得陡峭難行，一直到大混山叉路口，都是走在濃密的原始森林中，途中會經過位於稜線附近的李崍台遺跡，這也是當時的重要戰略地點之一。「李崍台」範圍廣大的石牆、疊石、屋基，令人留下深刻印象；而大混山的叉路口附近，還留有一座一九一二年的墓碑，此為紀念戰死的桃園廳巡查渡邊要，看到墓碑上的字跡依然那麼鮮明，彷彿是見證了李崍山事件的重要歷史刻痕。

【交通資訊】 國道 3 號竹林交流道下，往內灣方向，循 120 縣道經尖石、新樂村叉路口，過八五山紅色鐵橋，道路盡頭即是新煤源社區登山口，由內灣到此地約 15 K。

【步行時程】 全程約 8～9 小時左右

新煤源社區登山口↓90分／石桌叉路口↓取左10分／田勝山遺址（原路退回）石桌叉路口↓取右120分／李崍台遺址↓20分／大混山叉路口↓20分／李崍山頂↓原路回登山口約 210～240 分

二次決戰砲台之路：泰雅古道 —— 馬望僧侶山

【路線困難度】★★★★（烏來山砲台附近路徑不清需多加注意）

往鳥嘴山

杜鵑林

往大混山
←

李棟山
1914M

太田山砲台

李棟山莊 5.1K

泰平山1708M

果園

往復興

馬美道路

馬望僧侶山
1577M

蘇樂

往尖石
↑

竹60

出入口

馬美砲台

泰平駐在所

武

道能敢道路

7

馬石砲台

玉峰道路

三光

竹65

烏來山
1432M

烏來山砲台

往巴陵
↓

往秀巒
↓

尋訪重點：探訪李棟山第二次戰役的攻伐路線，尋找昔日烏來山、馬美、馬石三座砲台中的烏來山砲台遺跡。

● 走讀歷史：第二次李棟山事件

第二次李棟山事件時，日軍由李棟山頂沿著現今馬美部落的南稜而下，此次戰役日方動員兩千餘人，事後兩百零五名日方隊員埋骨青山（註3），共建立了烏來山、馬美、馬石三座砲陣地，成為進攻深山的砲台灘頭堡，目前僅剩埋藏在蔓藤雜草下的烏來山砲台疊石遺跡可供辨識，曾經整理過的馬美古道也已雜草叢生；李棟山莊後的登山路線，以及東側往馬望僧侶山的泰雅古道，部分路徑與當時的攻伐路徑重疊。

● 步道介紹

這條路線由李棟山莊登山口，也就是大多數人所熟知登李棟山的傳統路線開始攀登，沿著東稜上的泰雅古道，縱走馬望僧侶山，再經由武道能敢道路及馬美道路，返回李棟山莊，恰為一環狀路線，然後續往馬美部落，找尋烏來山砲台遺址。

由李棟山頂附近山路彎道，銜接稱為「泰雅古道」的山徑，在原始森林中上下，經過一六四二公尺的杜鵑林山頭，迴繞泰平山山腰（附近有叉路可通往北橫高義附近），然後下降到果園產業上。馬望僧侶山附近大多已開墾成為果園，所以有一大段路是走在果園產道上；山頂視野良好，可以遠眺爺亨部落的梯田景觀，認識昔日李棟山戰區的地理環境。

下山後由馬美道路返回。這條道路的前身，是於一九二二年由昔日管轄此區原住民的重鎮「卡奧灣支廳」興建，從今日的三光開始，沿著馬里闊丸溪北岸高繞，經過馬美部落到達高台，全長約17.1公里，沿途還設有「砂崙子」及「泰平」兩處駐在所。雖然返程會經過泰平駐在所遺址，但是因為開闢道路的因素，如今已是蹤跡難覓。

回到李棟山莊後可沿公路續行至馬美部落，烏來山登山口正好位於部落南側，原為砲台的山頂顯得寬闊平坦，範圍近似一個籃球場大小，附近還遺留有很大的砲台陣地疊石遺跡。「馬美古道」隘勇路原來繼續延伸至山腳下的玉峰部落，近年來也因為少人行走，古道路徑已被荒草掩沒。

【交通資訊】
國道3號竹林交流道下，往內灣方向，循120縣道到尖石，右轉過尖石

▲ 遠眺李棟山東稜上的馬望僧侶山。

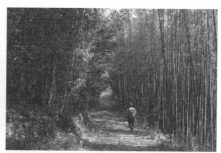

▲ 泰雅古道下行接上綠竹蒼翠的產業道路。

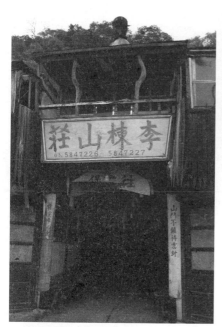

▲ 登山口附近的李棟山莊。

▲ 馬望僧侶山頂所看到馬里闊丸溪與爺亨梯田。

大橋，循竹60道路往天然谷溫泉方向，經那羅後上坡抵宇老，左轉馬美道路約５Ｋ處即為李棟山莊登山口。

【步行時程】全程8～9小時左右

1.李棟山莊登山口→50分／李峴山頂→5分／泰雅古道入口→100分／1642Ｍ杜鵑林山頭→50分／果園工寮→50分／馬望僧侶山→50分／馬美道路→70分／李棟山莊登山口

2.李棟山莊→30分／馬美部落→50分／烏來山頂砲台遺址→40分／馬美部落→30分／李棟山莊

＊＊＊＊＊＊＊＊＊＊＊＊＊＊＊＊＊＊＊＊＊＊＊＊

註3：此次戰事的激烈程度，可以從理蕃誌稿下列紀錄來體會，一九一二年十月十日「野田部隊……，前進至小森山鞍部。伏兵突起於路側，彈落如雨，部隊長首先戰死，島田、鈴木兩分隊長亦相繼受重傷，背後即將被切斷。長崎部隊長督勵眾人挺前合力反擊，殺聲震喊山區。兇敵死守激戰過時，但終於不支，棄置死屍及槍械而退。……」

末代駐在所之路：高台山與島田山古道

【路線困難度】★★★★

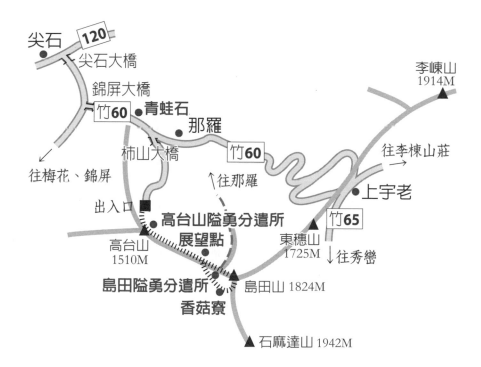

尖石 120
尖石大橋
錦屏大橋
竹60 ●青蛙石
那羅
柿山大橋　　竹60
往梅花、錦屏
↑往那羅
出入口 ■
高台山隘勇分遣所
展望點
高台山
1510M
島田隘勇分遣所
香菇寮
島田山 1824M
石麻達山 1942M
李崠山
1914M
往李崠山莊 →
●上宇老
竹65
東穗山
1725M　↓往秀巒

尋訪重點：走訪李崠山第三次戰役日軍新竹隊的路線，一探本區最後被裁撤的末代駐在所「島田駐在所」遺址。

● 走讀歷史

一九一三年六月九日，桃園隊攻下芝生毛台山，新竹隊攻下屯野生台山，奠定了勝利的基礎，而後於六月十五日會師於控溪（今秀巒），此地為當時控制基那吉及馬里闊丸兩原住民群之要衝。一九一六年，原有的隘勇分遣所被裁撤，隘路改制為警備線，高台與島田山附近只剩下為了紀念昔日新竹隊第二部第二分隊長島田百治的「島田駐在所」。

時至今日，在島田山山腰、屯野生台與石麻達山之間，都還可以看到寬約兩公尺，「新竹隊」留下的清晰隘路遺跡；而「桃園隊」在芝生毛台山頂則留下廣大的石牆、掩堡、地基遺址，還有與「屯野富」駐在所（於屯野生台山）對望的「西堡溪」砲台。因為山深路遠，沒有人為破壞，即使附近樹已成林，來訪者依然可以感受到昔日風光。

● 步道介紹

這條路線有幽靜的柳杉林美景、視野遼闊的展望台，加上島田三峰峻峭的山勢，以及數十年歲月的隘路舊道，即使沒有壯烈的李棟山史詩，還是一條深情動人、此生必游的中級山大滿貫路線。

由那羅部落前，右轉過柿山大橋，沿著產業道路向山區深入，高台山建議由第一登山口起登，第三登山口為附近的戰略制高點，如今則被附近住民開闢為景觀良好的露營聖地。一個多小時後登上高台山頂，附近是一片廣大的平台地，其間樹幹筆直的柳杉成林，陽光灑落在瀰漫薄霧的森林中，美得令人屏息，留戀於此，久久不忍離去。再次上坡後抵展望台，這裡有原木休憩座椅，天氣晴朗時，可以極目遠眺新竹市區及西部海岸線，島田山三峰三座獨立的山頭羅列於前。

展望台後的叉路口，直行是昔日的隘勇古道路線，左側可以依序攀登相連的島田山三峰。「前峰」附近有山徑可直下那羅，「中峰」高一八〇〇公尺，山頂則是最好的展望台，附近杜鵑成林，四、五月花季時來訪，可見杜鵑花海繽紛有致的景觀。

最遠的「主峰」因無基石，僅有造型特異的檜木一棵以為標記。登完島田三峰後，由主峰下山接回山腰的隘勇警備道路，這條一九二○至一九三○年間的警備道路，由於沒有遭到破壞，走起來十分有歷史感。右轉回到島田山登山口後，尋覓昔日島田駐在所的蹤跡，對李棟山的第三次戰役再做一次歷史現場的深情回顧。

【交通資訊】國道3號竹林交流道下，往內灣方向，循120縣道到尖石，右轉過尖石大橋，循竹60道路往天然谷溫泉方向，在那羅部落前右轉過柿山大橋，循主要產業道路「山頂農莊」指標上山，可抵高台山第一登山口。

【步行時程】全程約6～7小時左右

高台山第一登山口→90分／高台山→50分／展望點觀景台→50分／中島田山→40分／石麻達山叉路口→60分／循山腰古道返回觀景台→50分／高台山→70分／第一登山口

▲ 高台山附近的柳杉林，有著令人窒息的美景。

▲ 由展望台看島田山。

▲ 島田山警備道近景。

第 3 章 金瓜石採金路

昔日第一金山的繁華淘金夢

從古早時的採金，到今日的黃金投資，黃金對許多人來說始終是人生的致富之夢。台灣百年來曾經有許多懷著黃金夢的先民，翻山越嶺走入金山。懷抱黃金夢的探險者所走過的山間小徑，在礦區上演的悲歡離合故事，不論有緣或無緣，都值得我們來走這一趟。

講到台灣的黃金傳奇，多數人第一個想到的就是金瓜石。其實早自一六九六年，來台灣探採硫礦的郁永河在《番境補遺》中就曾記錄：「哆囉滿產金，淘沙出之，與瓜子金相似。」其中的「哆囉滿」就是西班牙人對於台灣東部宜蘭、花蓮地區的稱呼。只是其後百多年，台灣真正產金的金山並沒有被占領台灣的西班牙人與荷蘭人找到。

一八九〇年，劉銘傳修築台北基隆間的鐵路工程，在架設跨越基隆河的鐵橋時，意外發現沙金，此後開啟了基隆河沿岸的採金熱潮。古早人沿著基隆河各支流上溯，展開人生淘金之路。宜蘭線鐵路也是沿著基隆河上行，然後在三貂嶺車站後，利用隧道穿越雪山山脈，經過牡丹、雙溪站抵達濱海地區，成為名副其實的「山海線」。

昔日的日本第一金山

台灣真正開始大規模商業化開採金礦，從日本據台之後才正式開始。當時的台灣總督府頒布「台灣礦業規則」，以基隆山南北稜脈為界，區分為現今的九份與金瓜石兩大礦區。日人藤田傳三郎與田中長兵衛分別取得礦區開採權，用先進的工業機具

開始大量開採，以機械化取代傳統的人力小規模零星採礦。

田中氏集團在金瓜石礦區發現了大金瓜露頭的完整礦脈，擊敗藤田氏九份的零散礦區，也讓當時的台灣以殖民地姿態，成為日本全國產金量第一的礦場，號稱日本第一金山。金瓜石、瑞芳礦山（九份）與武丹坑（牡丹）成為台灣的三大金山，也是許多人淘金致富的夢幻起點，並成就了九份與金瓜石山城的黃金歲月。金瓜石的黃金產量在一九○八至一九一二年間達到高峰，而後就開始進入衰退。即使曾在一九三○年間因國際金價狂飆而再次出現採金熱潮，但如今這裡已不再擁有豐富的黃金礦藏。

台灣土地公 vs. 日本神社與山神廟

日本人在台灣多數地方，為積極進行殖民統治，除了由政經改革方面下手之外，也自宗教信仰著手，於各地廣建神社，企圖取代台灣傳統的民俗信仰。不過在礦坑內工作是一項風險極高的行業，為了讓礦工安心工作，日人對於當地信仰採取寬鬆政策。所以在礦坑坑口附近聚落，常可發現傳統信仰中的土地公與日方的山神廟並存。另外，此區還有其他地區少見的山神廟，例如小粗坑古道上的山神廟內原來供

採金路古道選

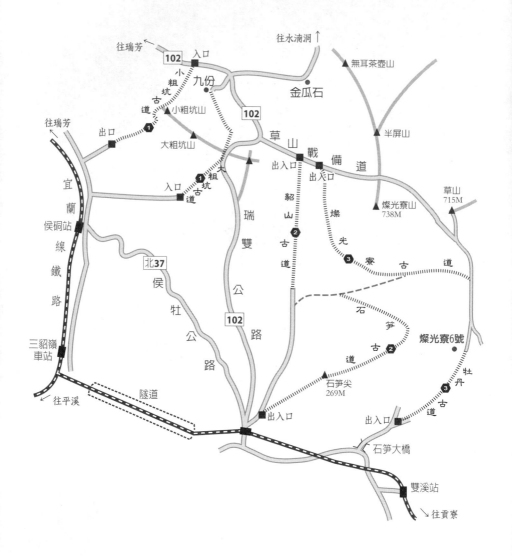

▲ 基隆山是昔日金礦分界的附近地標。

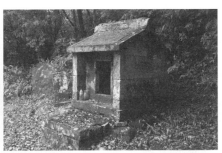

▲ 燦光寮古道上的黃吉祠。

▲ 大小粗坑古道間採金礦的礦坑。

▲ 宜蘭線區間車是此區重要的交通工具。

奉有戴官帽的山神金身，不過已隨採金人口外流、古道沒落而遺失。

無論是早期先民，或今日尋訪採金古道的登山客，即使昔日最平價的「普快車」已改為冷氣空調的「區間車」，數十年來，火車仍是載著旅人夢想到達此區最理想的交通工具。

昔日的礦坑、日人留下的神社與山神廟，只剩斷垣殘壁的石厝與國小遺址，還有曾經懷抱黃金夢的探險者所走過的山間小徑，發生在礦區的悲歡離合故事，不論有緣或無緣，都值得我們來走一趟「古早人的採金之路」。

<div style="background:gray">

古道小辭典

寺廟解說

● 神社：主要祭祀日本神道教的天照大神。日本人每逢新年及重要時刻會到神社參拜，祈求新的一年吉祥平安。鳥居代表神社的入口及大門，很多日本神社的建材，多是在日據時期由台灣高山砍伐樹齡千年以上的紅檜巨木建成。

● 山神廟：源自於大和民族的信仰習俗，台灣光復後大多改為土地公廟。

● 土地公廟（福德祠）：漢族地區的民間信仰，主祀福德正神，是地方的保護神。在道教諸神中雖然地位較低，但卻是與大眾最親近的神明。登山人遇到土地公廟，多會合掌祭拜，祈求行旅平安。

</div>

清朝李氏採金之路：大小粗坑古道

【路線困難度】★★★

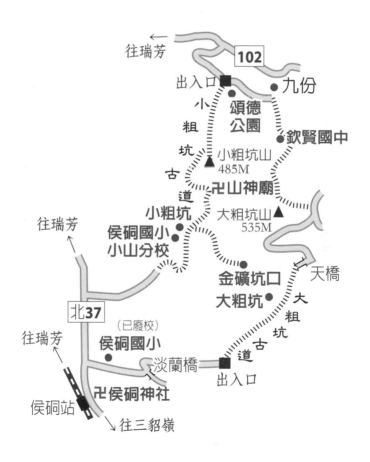

尋訪重點：探訪清朝潮州李氏家族溯大小粗坑溪，探尋金礦源頭的傳奇之路，沿途並可參訪昔日礦區的山神廟。

● **走讀歷史**

一八九二年，清光緒年間，清朝政府在基隆設立了管理採金的金沙總局，民眾只要納稅領取證照後即可開採沙金，吸引了曾在美國舊金山開採金礦的潮州李氏家族前來基隆河一帶淘金。據說李氏家族是由猴硐循大小粗坑溪上溯探尋金礦源頭，發現了小金瓜金礦露頭。

李氏家族探訪金礦之路，後來成為猴硐地區前往九份及金瓜石的主要路線，也分別發展出大小粗坑聚落。

大粗坑與小粗坑古道可說是最典型的採金之路。兩條古道都是沿著基隆河的支流上溯，古道上也曾因採礦興盛繁榮而形成附近較大的聚落，人數多時為了方便當地孩童就學，還設有國民小學。後來也同樣因為金礦產業沒落，聚落人口外移凋零，今日成為登山者尋幽懷古的步道。

● 步道介紹

原本是登山者探勘到的古道遺跡，近年來新北市政府已分別整理成大小粗坑步道。搭乘鐵路由侯硐站下車，先循大粗坑石階步道，經大粗坑聚落，過天橋，攀登抵達102縣道的越嶺點「樹梅坪」，再經過小金瓜礦區遺跡與欽賢國中，進入九份山城。先參拜兩百年歷史的「九份廟中廟」福山宮，再去吃一碗香Q的九份芋圓，然後吹著涼涼的海風，走到老街邊緣的頌德公園，開始小粗坑古道之旅。

步道越過小粗坑山，就來到山神廟遺址。山神廟供桌旁有一九四九年金協和公司（光復後承租小粗坑礦區的包商）職員敬立的石刻。廟宇右上方另有已巳年立的陳舊字跡落款，可能最初是建於日本大正七年，也就是一九一八年；光復後已改為奉祀土地公，最令人驚奇的是廟身是以當地礦區的輕便鐵軌代替鋼筋。走一段濕滑的陡下古樸石階，猴硐國小小山分校遺址藏在一片廢棄的石厝聚落中。一路下行，經過猴硐煤礦博物館，火車站熟悉的身影又再次出現眼前。

【交通資訊】

由台北火車站搭乘宜蘭線火車至猴硐站下車起登；亦可由國道3號轉

▲ 猴硐國小小山分校遺址。

▲ 小粗坑古道的石階路。

▲ 小粗坑古道上的山神廟。

接62快速道路，於瑞芳交流道下，由102公路再轉接北37瑞侯公路抵達侯硐站。

【步行時程】全程約3～4小時左右

猴硐火車站↓15分／猴硐國小舊址↓20分／大粗坑步道口↓40分／古厝遺跡↓5分／天橋↓5分／102縣道↓30分／九份↓10分／頌德公園小粗坑步道口↓35分／山神廟↓10分／小山分校遺址↓60分／猴硐火車站

古道小辭典

頌德公園的故事

頌德公園因園內有歌頌顏雲年的「頌德碑」而得名。顏雲年是台陽礦物事務所創辦人，為金礦繁榮時期的風雲人物與礦業鉅子，由供應材礦物資及勞工給日人採礦而發跡，後來還承包小粗坑採礦的礦權。當時利用層層分租的「三級包租制」，對於促成當時九份地區的繁榮具有極大影響。

凄美愛情無緣之路：石笋古道與貂山古道

【路線困難度】★★★

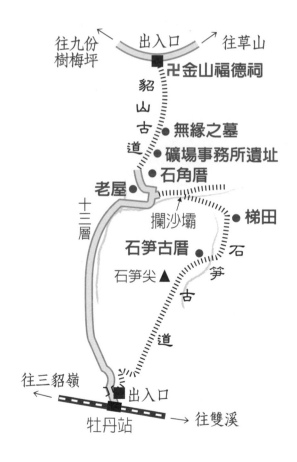

往九份
樹梅坪　　　出入口　　往草山

卍金山福德祠

貂山古道

● 無緣之墓

● 礦場事務所遺址

● 石角厝

老屋 ●

十三層　　　攔沙壩　　　● 梯田

石笋古厝 ●　　石

石笋尖 ▲　　　笋

古

道

往三貂嶺　　　出入口

牡丹站　　→ 往雙溪

尋訪重點：繁華採金之路常常伴隨著悲歡離合的故事，一塊路旁不起眼的碑石「無緣之墓」，悄悄記錄下這一段淒美故事。

● 走讀歷史

據說有一名日本採礦技師，原有論及婚嫁的女友，相約兩年後返鄉結婚，但後來音訊全無，女友歷經艱辛來台尋找，抵達貂山古道礦區，才知男友已客死異鄉，悲痛之餘，豎立了無緣之墓的碑石。每次造訪貂山古道，無緣之墓附近常會突然風雨交加，使這段故事更增添神秘色彩。除了無緣之墓碑石外，貂山古道還有石角厝及礦場事務所等遺址。

石笋古道的「笋」字與「筍」同音，據說石笋村是因附近有一對石質山丘對望而得名，附近有標高二六九公尺，山頂有土地調查局圖根點的石笋尖，石笋尖後方還保存有規模龐大的石笋古厝遺址。古道四通八達的山徑，見證石笋古道是昔日往來牡丹、燦光寮、石笋的重要路線，大規模的石砌梯田，也令人感受到昔日古道、聚落的「黃金」歲月。

● 步道介紹

牡丹是宜蘭線鐵路上的一個冷門小站，駐站人員都已撤守，但是此地卻是清朝時期翻越三貂嶺進入噶瑪蘭的重要據點。（註1）

一般人想到達貂山古道位於十三層的登山口，需沿著牡丹坑溪邊走上一大段的產業道路，如果熟悉山中舊道，可在福壽橋前右轉登上石階，然後一路來到石笋尖的登山口，踏著昔日的石笋古道翻山越嶺。古道沿途有一段清爽的竹林路，經過石笋尖頂峰後會越嶺而下，石笋古厝隱藏在這片幽美的清涼溪谷中，附近有很龐大的古厝聚落及梯田遺跡。

左轉沿著溪邊小徑上溯，經過許多右轉燦光寮古道的叉路口，還會遇到一座在路中央的清朝古墓，然後下降到攔砂壩處過溪，就接上牡丹車站延伸過來的產業道路。

參觀完貂山古道碑記、老樹下石角厝，細細品味古道上無緣之墓的四個版本傳說，還要走上一段翻山越嶺的石階步道，才能登上金山福德祠，到達九份金瓜石後方的草山戰備道路，走向這一段採金之路的終點。

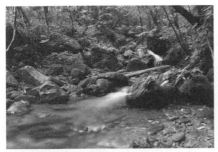

▲ 沿溪而行的石笋古道 。

▲ 燦光寮古道與石笋古道叉路口 。

▲ 無緣之墓碑石。

▲ 古道最高點金山福德祠。

由台北火車站搭乘宜蘭線火車至牡丹站下車起登；亦可由國道3號轉接62快速道路，於瑞芳交流道下，由102公路再轉接北37經侯硐站後，續行即可抵達牡丹站。（牡丹站火車僅有區間車停靠）

【步行時程】全程約4～5小時左右

牡丹火車站→福壽橋前登山口→40分／石笋尖→25分／石笋古厝→50分／草山叉路口→取左20分／攔砂壩→過溪取左5分／十三層→5分／貂山古道口→15分／無緣之墓→30分／金山福德宮→60分／金瓜石

註1：道光元年（一八二一年）被貶至噶瑪蘭任通判的前清進士姚瑩，曾將一路由台南到噶瑪蘭的旅途見聞，寫成《台北道里記》一書，書中記述：「下嶺牡丹坑有民壯寮守險，以此護行旅，以防生蕃也。」牡丹地名是以平埔族語之譯音而來，武丹古稱「武丹坑庄」，所以當地就延用坑庄的名稱。

公文傳遞之路：燦光寮古道與牡丹古道

【路線困難度】★★★★

往貂山古道 ← 出入口
　　　　　　　　→ 往草山

● 礦場遺址

燦光寮古道　柑仔店　小瀑布　吊橋頭
　　　　　●　　　●　　　●

往草山 ↑

往燦光寮步道 ←

黃吉祠 卍

南草山 562M ▲

燦光寮6號 ●

牡丹

庚子寮山318M ▲　　庚子寮古厝
　　　　　　古道　●
　　　　　　　　　　水池 ●

往雙溪三叉港 ↓

出入口 ■　石笋23號

往牡丹 ←

102

石笋大橋

往雙溪 ↓

尋訪重點：燦光寮古道分為「鋪」古道及「塘」古道，可一探「鋪」及「塘」所代表的意義。

● 走讀歷史

牡丹古道（也稱為庚子寮古道）為往昔附近居民出入金瓜石所走的路，清道光年間有蔡、徐、涂三姓人家在此地煉製庚油（古早使用於鹹粽及涼粉粿的食品添加物），所以才被稱為「庚子寮」。

燦光寮古道則是清代嘉慶年間聯絡北部濱海地區，重要的公文傳遞路線之一。燦光寮古道各主支線交錯縱橫，山岳前輩陳岳先生踏查考證後，將其分為「鋪」古道及「塘」古道。「鋪」即是昔日郵遞站，清朝總兵劉明燈在現今的牡丹地區設有兵營，據說中日戰爭時的軍情傳遞就是依賴此條古道；「塘」則是指清朝綠營制度，在各縣廳所設立的「塘汛」，意思是指十多人的軍隊守地，其中「汛」有長官帶領，「塘」則只有守兵駐紮。但如今古道上僅殘存後來墾殖的古厝。

● 步道介紹

牡丹古道最早是由登山博物學家林宗聖先生在基隆火山古道群中所提出的名稱，當時所指的路線是由大觀寺後方登上燦光寮6號民宅的山徑舊道。祖居雙溪熱愛古道的魏清海先生則認為此條古道經過庚子寮聚落，所以應該稱為庚子寮古道較為恰當。

燦光寮聚落位於牡丹坑溪上游一帶的丘陵地，也稱為「蔡公寮」，據說以前有出家和尚在此地建築寮棚修行而得名，目前則稱為牡丹里。古道上現今還有一戶住家，就是門前有一個大水池的燦光寮6號宅，此處是牡丹古道與燦光寮古道的交會點，由雙溪三叉港、大觀寺、石笋大橋都有山徑可抵達此處。牡丹古道一路會經過有礦務課基石的庚子寮山，及庚子寮聚落的石厝遺址；其中石笋大橋路線的路況較佳，附近還有已廢校的牡丹國小燦光寮分校，更添幾許懷舊風情。

不論是燦光寮的「鋪」或「塘」古道，都開闢在牡丹坑溪上游翳鬱的森林中，古道穿越各小溪支流，成為炎炎夏日最清涼的消暑路線。金瓜石、九份、草山戰備道

一帶茅草茂盛、日頭炎炎毫無遮蔭，一走入此古道則會令人頓感清涼。新北市政府已將部分路段整理為「燦光寮步道」，步道終點銜接草山戰備道附近，還留有樹梅礦場的遺跡。此外，步道還會經過攔砂壩、金瓜石自來水抽水站、柑仔店、古厝、福德祠，景觀相當豐富。

【交通資訊】由台北火車站搭乘宜蘭線火車至雙溪站下車起登，亦可由國道3號轉接62快速道路，經台二線抵澳底後，再由102甲雙澳公路前往雙溪站。

【步行時程】全程約5小時左右

雙溪火車站→20分／大觀寺→20分／登山口→30分／水池叉路→取右10分／庚子寮山→20分／燦光寮6號→取右10分／叉路口→取左20分／叉路口→取左5分／燦光寮古道口→50分／燦光寮步道叉路口→取右50分／樹梅礦場遺址→10分／草山戰備道路→50分／金瓜石

▲ 已廢校的牡丹國小燦光寮分校。

▲ 燦光寮古道上的機具。

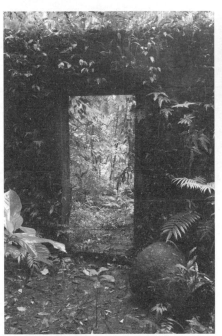

▲ 燦光寮鋪古道上的石屋。

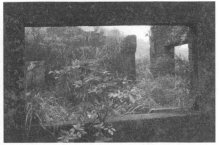

▲ 樹梅礦場遺址。

第4章
陽明山水圳古道

百年古老水圳，最佳消暑祕境

在高貴地價的繁華台北市郊區，「山」為我們保存了傳承百年以上的古圳，沒有讓它隨著工業發展而消失。只要搭上公車，就能探訪這些隱藏在陽明山區的水圳古道，消暑之餘，也同時見證昔日圳道的前世今生。

台灣因為地形限制，東西向的河流短促，而亞熱帶海島型氣候，降雨量在一年中分布極不均勻，想要善加利用現有的河川水資源並不容易。所以台灣早期的農業社會裡，先民於山野田間建設了無數具有蓄水與引水灌溉功能的水圳。依據台灣農田水利會的資料，現有的圳道水路共計約有六萬條，總長度則超過四萬一千公里，是台灣分布最為廣泛的水利設施。

古老水圳，記錄台灣水利發展史

台灣到了清朝，因應中國內地大量人口移入台北盆地進行屯墾開拓，配合農地灌溉耕作的實際需要，由私人開始闢建與經營管理許多水圳。一九〇四年，日人設置「公共埤圳」，其後於一九二二年改組為「水利組合」，開始將民間的水圳納入政府，統一管理。一九三一年，北部陽明山區的數個水利組合單位合併成「七星水力組合」，也就是現在的七星農田水利會的前身。日據時期，台北盆地以基隆河為界，基隆河以北屬於「七星農田水利組合」，主要取其水源來自七星山麓而命名；以南則是以新店一帶最著名的「瑠公農田水利組合」為主要的水圳系統。

傳統農業社會時代，水圳扮演著農業用取水灌溉及飲用水兩種功能。不過由於早期很多傳染病都是藉由水媒介而擴大傳染範圍，所以進入工業社會後，因環境衛生考量，人口密集的都市裡大多以「封閉式」埋設管線的方式做為自來水及排水設施，而不再使用「開放式」的溝渠，所以水圳漸漸成為只有在山間或農地才會見到的設施。

隨著台灣經濟起飛、工商業發展，市郊傳統的農業逐漸沒落，水圳的農業灌溉功能逐漸減少；加上都市發展，市區擴展到郊區農田，水圳也因為家庭汙水及工業廢水流入而受到汙染，使得這項古早的水利工程面臨傾頹衰敗的危機。

百年前的水圳依然奔流

很幸運的，在高貴地價的繁華台北市郊區，「山」為我們保存了傳承百年以上的古圳，沒有讓它隨著工業發展而消失。在公車可到的陽明山區古道中，就有機會可以遇見百年前興建的古老水圳。

值得一提的是，現今的陽明山區的水道系統，除了水圳之外，還有草山水道系

清涼水圳古道選

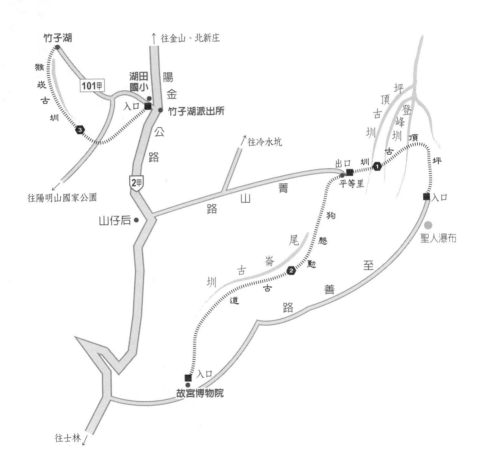

往金山、北新庄 ↑

竹子湖

猴崁古圳

101甲

湖田國小

陽金公路

入口

竹子湖派出所

3

往陽明山國家公園

2甲

山仔后

往冷水坑 ↗

山路

菁

圳古道

尾崙古圳

狗殷勤

2

至善路

故宮博物院

入口

往士林 ↙

坪頂古圳

登峰圳

圳頂古

出口

平等里

圳古

1

坪頂

入口

聖人瀑布

▲ 尾崙古圳與石棚土地公。

▲ 古圳上的石橋。

▲ 具攔除雜物及調節水位的閘門。

▲ 古圳取水口（尾崙古圳）。

統。草山水道系統是日治時期台北市的第二套自來水系統，已於二○○四年公告為台北市市立古蹟，珍貴的天然湧泉水源頭正好位於陽明山竹子湖的猴崁圳附近；而天母附近聞名的水管路步道，則是一條自來水輸送水源到淨水廠的管線步道。

登山時順著古樸的山徑舊道，沿著水圳一路蜿蜒而下，在炎熱夏季裡是最令人感到清涼暢快的事了。當汗流浹背時，旁邊就有清涼的溪水，可以濕潤毛巾擦汗解暑；當疲累口渴時，坐在水圳旁隨時有清涼的泉水可以沏茶；當身心疲累時，古圳水流放送漫天的陰離子，讓人神清氣爽。

這個夏天千萬不要忘了，只要搭上公車，就能探訪這些隱藏在山林間的水圳古道，消暑之餘，看著悠悠潤水順著圳道奔流，人生的許多不快與壓力，彷彿也在瞬間隨著水流消失無蹤。

百年古圳的前世今生—水圳構造解說

古老的水圳肩負灌溉、飲水、運水三種功能，從取水口一路向下游，分別有不同的水利設施。

- **水源頭**：也就是水圳的取水口，取水口需設立類似小水壩的構造以方便引水。

- **圳道**：水圳的主體構造，一般用就地取材的石塊堆疊，或為水泥結構，沿途需保持一定斜率，使得流速不可太大或太小。流速過快會沖蝕水圳構造，太慢則無法順利讓水流動且會造成淤積，所以水圳大多是沿等高線逐步降低。

- **山洞或水橋**：水圳沿山勢繞行時，為了避免順山勢會繞行過遠，導致運水降低太多，有時會利用洞穴或水橋，達到截彎取直縮短距離的目的。

- **閥門**：通常設在水圳與山谷溪水的匯合點，具有調節水位及避免枯枝雜物流入水圳的功能。

- **消坡池**：當水圳因配合地形、坡度過大時，為了避免流速過快沖刷侵蝕圳道，會選擇適當地點，設計比圳道寬度及深度較大的消坡池，來減緩水流速度。

- **供水點**：圳道輸送水源的最後供應點，也就是整條圳道的目的地。

高密度水圳之旅：坪頂古圳、新圳與登峰圳

【路線困難度】★★

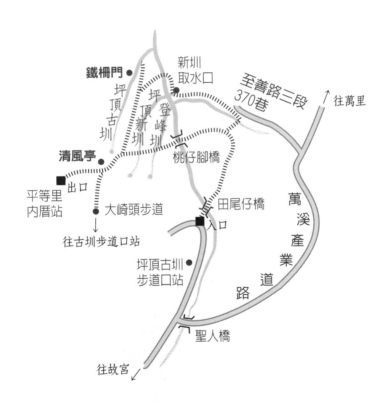

尋訪重點：坪頂古圳是台北近郊最知名的水圳古道，其實還可以細分為坪頂古圳、新圳與登峰圳，水源上游可以溯登擎天崗。

● 走讀歷史

台北市士林區平等里位於海拔約四百至五百公尺的丘陵地，古時叫做「坪頂」，遠在清朝乾隆年間的一七四一年就有先民進入開墾拓荒，為了生活及農田灌溉用水，陸續在此興建了三條水圳，分別是一八三四年動工，長度約三公里的「古圳」；一八四九年完工，長度約四公里，鑿山洞三百公尺的「新圳」；以及一九○九年由吳登峰先生獨資建設，長度最遠達七公里，山洞達四百公尺的「登峰圳」。這三條古圳均已達百年歷史，也代表著昔日農業的興盛。

三條古圳依照高度由上而下，分別是坪頂古圳、新圳、登峰圳，其中古圳和新圳均是引鵝尾山下的坪林溪，登峰圳則是引自另一源頭香對溪。

即使到今日，還有大約六十公頃的農地是利用此三圳來灌溉，也是許多台北市民在平等里的希望農場灌溉水源。早期先民是以人工開鑿山壁建設古圳，可說是清朝

中葉水利工程技術的代表樣本。市政府以花崗岩鋪設坪頂古圳親山步道，曾引發原始古道就地取材的安山岩，與新設步道採用進口花崗岩的石階鋪面步道之爭。

● **步道介紹**

屬於台北市親山步道之一的坪頂古圳步道，是內雙溪地區最熱門的登山路線之一，步道全長1.3公里，也被稱為平等古圳步道。步道登山口位於聖人瀑布，這個瀑布曾經是許多五、六年級生昔日青春年華時代烤肉聯誼的勝地，早在清朝就因懸空谷地的布簾式瀑布造型而被稱為「半山泉」，日據時代才改稱為「聖人瀑」，因為一九九三年的一場意外事故而封閉至今。

起步不久步道就開始接近溪谷，跨過田尾仔橋一路循階梯陡上，抵達叉路時，右側可以通往登峰圳的取水口，左側經過桃仔腳橋再次過溪，之後就會一路穿越登峰圳、坪頂新圳、坪頂古圳。當抵達古道上的越嶺點「清風亭」時，距離古道終點平等里內厝公車站就僅在咫尺之間。清風亭還設有打印台，可提供山友拓印以資記錄。如果細心觀察尋覓，在步道與水圳的交會處，可以看到為了避免迴繞鵝尾山稜

▲ 走在坪頂新圳旁。

▲ 步道高點的清風亭。

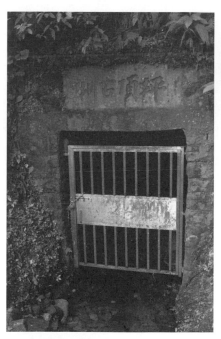

▲ 坪頂古圳過山洞的入口。

▲ 守護坪頂古圳水源頭的鐵門。

脈而開闊的水圳山洞。

對於內行的山友而言，循著古圳旁的步道逐步向上游深入，才是清涼避暑的優選健行路線。此區的原始山徑眾多，沿著溪流兩岸分別有荷蘭古道、內雙溪古道等，這些山徑與石梯嶺頂山登山步道縱橫交錯，成為陽明山區最受登山朋友喜愛的登山秘境之一。

【交通資訊】搭台北捷運淡水線至「劍潭」站下車，轉乘小18公車到終點站「坪頂古圳步道口」起登；或自行開車經故宮沿至善路二段，到達位於至善路三段371巷的步道口，參訪聖人瀑布後起登。

【步行時程】全程約1～2小時左右

坪頂古圳步道口站→15分／步道登山口→3分／田尾仔橋→15分／叉路口（通往萬溪產道支線，可沿水圳向溪谷上游前進繞抵清風亭）→5分／桃仔腳橋→30分／清風亭→10分／內厝站

石棚土地公守護：尾崙古圳與狗慇懃古道

【路線困難度】★★★

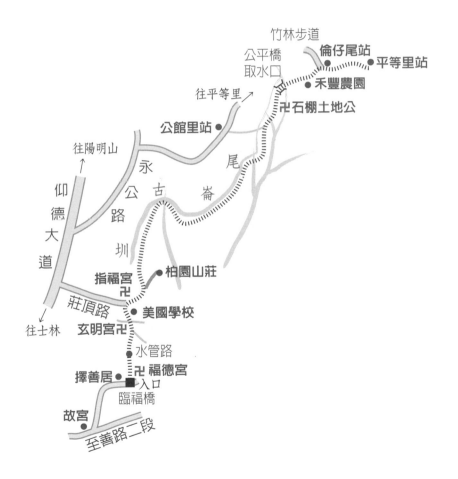

竹林步道

公平橋
取水口

倫仔尾站

平等里站

往平等里 ↗

禾豐農園

卍 石棚土地公

公館里站 •

往陽明山 ↑

永
公
路
圳

仰
德
大
道

尾
崙
古
圳

柏園山莊 •

指福宮
卍 •

莊頂路

玄明宮 卍

美國學校 •

往士林 ↓

水管路 •

擇善居 • 卍 福德宮

■ 入口

臨福橋

故宮
•

至善路二段

尋訪重點：尾崙古圳可行走的步道距離最長，古圳造型也最多變，水圳的取水口在平等里附近，沿途還有石棚土地公。

● 走讀古道

平等里的古地名，除了因台地地勢被稱為「坪頂」之外，也因為早期屯墾的福建泉州人形容本區地形像一隻趴著睡覺的狗狗，以閩南語發音成為「狗慇懃」的古地名。流經尾崙山下的「尾崙古圳」，因為流域通過士林區公館里，也被稱為「公館里水圳」，但是在七星農田水利會的灌溉區域圖則被標示為「金合興圳」，為早期福建人來台開墾共同出資興建而成。尾崙古圳隱藏在內雙溪至善路旁的山間，如果不是識途老馬的帶領，一般人很難一親芳澤。

狗慇懃古道是昔日內外雙溪與平等里間往來的山中小徑，其中大部分路段是沿著尾崙古圳而行，古圳引水自菁礜溪，這條溪流的名稱記錄著此地種植大菁染料的產業歷史。古道雖然已喪失交通要道功能，但古老的水圳沒有太大改變，路旁的石棚土地公依然堅守崗位。

● 步道介紹

目前所稱的狗慇懃古道可以概分為三段，由故宮開始，第一段為爬升至莊頂路的石階土徑，第二段為平緩的尾崙水圳段，以及公正橋後沿石階陡登的第三段竹林步道。

從故宮旁的步道開始進入狗慇懃古道後，彷彿走入歷史的時光機，場景一下由現代化嶄新的高樓水泥大廈，轉換成古老的三合院古厝、古樸的石階與土地公廟。世代居住在此地的住民完全不受外界影響，過著雞犬相聞，往來種作，並怡然自樂的桃花源生活。

跨過故宮後山隱藏的水管路，翻上小山丘，來到位於仰德大道莊頂路上的永福里，在新式的花園洋房間，還留有一處已傾頹的土角厝。

在柏園山莊管理站前，可以發現尾崙水圳的蹤跡，由此展開尾崙水圳的溯源探尋之路。台灣山區步道何其多，但是要找到這樣一條長達三公里，一路沿著水圳溯源而上的古道還真是不多見。除了沿途彎彎轉轉、柳暗花明又一村的驚喜之外，芬多精、清涼泉水一路常相左右，最重要的是沿途平緩易行，讓人有「登山至此，夫復

何求」的心靈感動。

古道後段有保存完整的石棚土地公，「石棚」是台灣土地公廟信仰的原型，簡單的石板堆疊，將靈石做為土地公的化身來祭祀，成為早期拓荒先民的精神寄託所在。

參觀過尾崙水圳的取水口後，由公正橋跨過溪水，可以選擇在涼亭歇歇腳，因為待會兒還要攀爬竹林步道的層層石階，直登九重天上的平等里呢！

【交通資訊】搭台北捷運淡水線至「劍潭站」下車，轉乘公車紅30到達故宮站起登；如果體力較差者，也可選擇轉乘303或小19至終點站平等里開始步行，如此則是一路下坡的輕鬆健行路線。

【步行時程】全程約3小時左右

故宮博物院站→5分／臨福橋→20分／玄明宮→20分／柏園山莊入口→90分／公平橋→30分／禾豐農園→取左5分／倫仔尾站→取右10分／平等里站

▲ 狗慇懃古道第一段的石階。

▲ 長達 3 公里的清幽水圳古道。

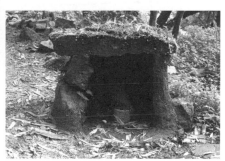

▲ 古道上的石棚土地公。

台北第一泉：猴崁古圳與草山水道系統

【路線困難度】★★★

往金山

陽 金 公 路

2甲

出口

往頂湖↑

水管架

竹子山莊

湖田
國小

猴 崁 古 圳

猴 崁 產 業 道 路

入口

竹子湖
派出所

滾水頭

崗哨叉路

往陽明山↘

楓香
老樹

玉瀧谷

往猴崁古道↓

↘往陽明山國家公園

尋訪重點：猴崁古圳是最原始、最古樸、保留也最完整的水圳工程，沿途還可以探訪台北第一泉，並走讀蓬萊米的老故事。

● 走讀歷史

當中國的天下第一泉屬於何地還紛擾不休時，正宗的「台北第一泉」確是毫無疑問的！

一九〇九年，日本人建立台北市第一套自來水系統後（也就是現今公館水源地），為因應人口的快速成長，在一九二八至一九三二年間設置了草山水道系統，為日治時期繼新店溪水源之後的第二套自來水系統。當時在附近詳細勘察多處水源後，決定採用猴崁圳下方的第一水源「草山水道No 1」，此湧泉係天然湧出且未受當地硫磺汙染，可以說是極珍貴的水資源。

往昔興建山中水圳時，大多利用就地取材的觀念，遇到大片岩塊地形，就直接以人工開鑿出圳道的雛形，有些地方也以當地產的石塊堆疊而成。時至今日，為了維持更好的輸水功能，許多水圳或多或少都經過現代化鋼筋混凝土的整修，呈現出較

重的人工化。古樸的猴崁圳算是對於傳統工法保存較完整的古圳之一，可充分看出先民就地取材與自然融和的智慧。

● 步道介紹

猴崁古圳藏在陽明山竹子湖的山林間。從竹子湖派出所站起步不久，就會來到梅荷教師研習中心，這裡就是昔日蓬萊米的發源地「蓬萊米原種田事務所」。沿著湖田國小旁的叉路進去，昔日的「重樂園竹子湖別館」（於一九三四年整修成為日治時期登竹子山與小觀音山的宿泊地「竹子山莊」）則依然隱藏在一片荒煙蔓草之中。

走下湖田國小步道的階梯，經過記錄戒嚴時期的崗亭旁叉路，穿過產業道路就可以見到猴崁圳的蹤跡。行至此，一定要來看看為了進行台北第二套自來水工程規劃，而在一九二七年勘查出號稱「台北第一泉」的第一水源，如今源頭壁面還留有昔時台北市尹（市長）田端幸三郎所提的「滾水頭」字跡，生動地描繪出泉水泊泊湧出的景象。

沿著古樸的猴崁圳溯源而上，每一處古道的轉折處，都蘊藏著令人驚喜的景觀，

▲ 日據時代登山宿泊的竹子山莊遺跡。

▲ 日據時代台北市長題字的第一水源。

▲ 廢棄崗亭叉路。

讓人不禁讚嘆先民的智慧，讓古老的水利工程與自然融為一體。水圳的源頭有一段獨特的水管橋，此處需脫鞋涉溪然後接上竹子湖地區的景觀步道。

下一次當你再經過竹子湖，相信你會記得這裡不只有海芋花海，山林深處還有一條古老的水圳，依然在扮演著經歷數甲子的神聖使命呢！

【交通資訊】搭台北捷運淡水線至「劍潭站」下車，搭乘公車「紅5」至陽明山站後，再轉搭遊園公車前往竹子湖派出所站起登；也可以由陽明山站，沿著園區人車分道系統的步道，經過七星山苗圃登山口抵達竹子湖派出所站。

【步行時程】全程約2小時左右

竹子湖派出所站→3分/蓬萊米原種田事務所、竹子山莊→10分/崗哨叉路→5分/猴崁產業道路→10分/猴崁圳道與古道叉路→左下來回25分/滾水頭→40分/水管架→15分/竹子湖公車站

第5章

深坑茶之路

北台灣茶鄉傳奇中的香格里拉

隨著城市的發展，為了呈現出嶄新的都會面貌，許多古老的建物隨著時間逐漸消失，成為都市更新計畫中的犧牲品。很幸運的，台北市東南方一隅，還存在著許多古厝與古道，成為登山者尋幽訪勝的路線，也記錄著台灣茶業發展史上曾經有過的風土人情。

茶園、茶香、茶料理，在台北市郊講到喝茶，多數人想到的是搭著纜車上木柵貓空。貓空儼然成為都市中的茶鄉。其實，與貓空相隔不遠，位於另一山谷中的「深坑」，曾是北台灣很重要的茶葉產地。

一八六五年，英國商人杜德（John Dodd）來到台灣視察樟腦產地的狀況，意外發現昔日淡水廳的拳山堡（景美溪流域地區）及海山堡（桃園大溪一帶）山區，氣候、環境都很適合茶樹的生長，於是開始自安溪引進茶苗，鼓勵及勸誘附近農民種植，並自一八六七年開始收購茶葉外銷廈門製茶，正式開啟北台灣茶樹種植的歷史。

由於台灣茶在世界獲得好評，間接促成早期大稻埕（位於台北市大同區）茶葉外銷市場的興盛，一八八四年後經過中外茶商的努力，茶葉成為台灣最大宗的出口經濟作物。

昔日北台灣的淡水港，茶葉出口曾是其最大宗；一八六八至一八九五年間，茶葉的出口產值大幅領先糖及樟腦，是當時的龍頭產業。那時淡水河及景美溪尚未淤積，可以利用船運將深坑地區所產製的茶葉運送到大台北盆地的大稻埕市集，進一步銷售和出口。

走訪茶鄉古道選

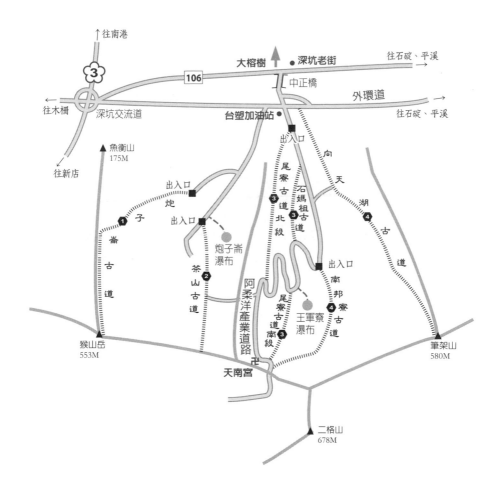

▲ 向天湖古道上的石厝。

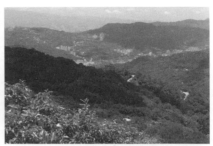

▲ 阿柔洋產業道路改變了古道的命運。

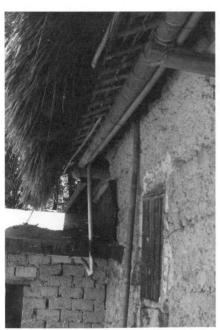

▲ 二格山與猴山岳間清爽的山徑。

▲ 林家草厝有傳統土角厝的土牆及茅草屋頂。

北台灣的茶葉古道

現今的新北市深坑地區（昔日的淡水廳拳山堡，境內原來是泰雅族馬來蕃的獵場，古名馬來社）地理上由於四周群山圍繞，景美溪貫穿中間而過，地勢低窪如深陷的坑谷，後來才稱為「深坑」。清朝嘉慶三年，由吳姓等七大戶同心協力開啟了此區的墾殖，初期以種植稻米及甘藷為主，然後轉變為以大菁染料種植為主；之後隨著台灣茶產業蓬勃發展，經由種植茶葉而興旺起來，是昔日文山地區茶業的集散市場。

昔日深坑地區在清朝末年有馬來八莊，如今則有深坑村、萬順村、昇高村、土庫村、阿柔村等五個村落，其中阿柔村位於景美溪南岸，背倚猴山岳與二格山間的稜脈，田園肥沃、景美人和，是深坑茶葉重要的產地之一。這些當地的茶葉透過景美溪、淡水河的「水路」運輸到大稻埕、艋舺一帶銷售出口，清同治年間也有茶販循著淡蘭古道的「南路」到吳興街一帶販售，形成現今一般人所稱的「茶路古道」。這條主線因福德坑掩埋場、富德墓園及靈骨塔的興建，許多路段景觀已被破壞殆盡，

而在深坑山區所遺留茶農運送茶葉的古道山徑，卻完整地保留下來，成為健行登山者的最愛。

在猴山岳、二格山、筆架連峰稜線北側，由左至右平行排列，共有炮子崙古道、茶山古道、尾寮古道、石媽祖古道、南邦寮古道、向天湖古道，已成為北台灣山區人文史蹟最豐富的路線之一。而今日依然存在的古道及古厝，也記錄著台灣茶業發展史上曾經有過的風土人情。

鮮活的古道與古厝

在北台灣尋幽訪勝三十年，看過許多因產業道路大肆開拓後，山區農家的生活也隨之改變情況。通常當一條產業道路開拓完成後，附近居民有了方便外出的通道，等同於宣告原有興味濃厚的山區古道小徑，將因少有維護及使用而步入廢棄的命運；而古厝內的新生代也會利用方便的道路，外出尋找自己的新天地，選擇離開。

所以，當古厝內的老一輩日漸凋零之後，古厝的生命也將走入歷史。

深坑山區的古道與古厝和別區最大的不同點，在於這些古厝依然有人居住，出入

的古道也還有居民經常在行走。因為當地住民持續居住及維護，所以仍維持著一百多年來不變的傳統構造，鮮活地呈現在旅人眼前。

在交通運輸不方便的年代，這些古厝的共通特色是多以就地取材的觀念來建構，採茅草堆疊的方式來鋪設屋頂。不過，因為茅草容易腐壞，每隔兩、三年就必須重新翻修；如果古厝的主人遷居或亡故後，無人居住，茅草屋頂通常最快損毀，所以常見只剩屋牆的古厝，也有另一情況是後代直接將茅草屋頂更換為鐵皮，使得古厝風味盡失。

深坑山區目前最著名且最為人所熟知的古厝，就是茶山古道上的「林家草厝」。

林家三兄弟近年致力於守護深山中的祖厝原貌，不辭辛勞堅持傳統工法，保存下昔日的茅草屋頂，近年來更得到「台北市出去坑戶外生活分享協會」及劉克襄老師的大力支持，成立「茶山志工隊」，號召有興趣的朋友一起來為維繫這份古老傳統盡一份心力。

當木柵貓空地區伴隨著貓空纜車所帶動的觀光熱潮，以嶄新風貌吸引旅人來此賞景、喝好茶、吃美食時，相隔稜線的另一山谷中，曾是台北最早的茶鄉「深坑」所

擁有的古道與古厝群，則持續展現古樸風情，成為北台灣茶鄉傳奇中的香格里拉。

深坑古厝特色

此區古厝依照建築材料分類，可分成下列幾種型式：

- 石厝：以山區可取得的石塊，鑿成約二十五至三十公分的方塊狀堆疊而成。

- 夯土厝：利用石塊為牆基，上方再以夾板中填入泥土及米糠、稻梗等黏性材料，經過夯實而成屋牆。

- 編竹夾泥牆：先以木頭或竹子架成屋牆，再利用細竹片填補空隙及固定，然後粉刷灰泥形成屋牆。

- 土角厝：所謂「土角」就是選擇較黏的泥土，再加入稻梗、米糠等易取得的黏性物質，利用模具夯實形成類似磚塊的形狀，在牆基上堆疊而成為屋牆。「土角」的特性是曬乾後很堅硬，但卻怕雨水沖刷。

- 紅磚厝：在山區交通比較便利之處，會利用外來的紅磚砌成屋牆，下方的牆基也是利用當地所產的砂岩。

延伸閱讀

1. 《引領台北走向世界舞台的茶文化特刊》，高傳棋著，台北市政府文化局出版。

2. 《北台灣漫遊：不知名山徑指南②》，劉克襄著，玉山社出版事業股份有限公司。

3. 《黃氏宗族在深坑地區的墾拓歷程及其古厝之研究》，謝依璇，中原大學建築學系碩士論文。

有鞭炮聲的瀑布：炮子崙古道與猴山岳

【路線困難度】★★★

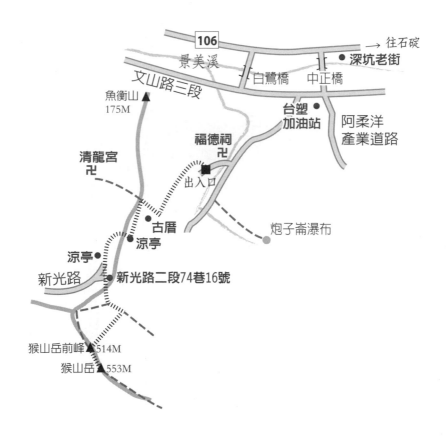

尋訪重點：尋訪炮子崙瀑布，在瀑布下臨場體驗像鞭炮的瀑水聲。

● 走讀歷史

「炮子崙」這個特別的地名，源自於位於深坑阿柔村山谷裡的「炮子崙瀑布」（也稱為「阿柔瀑布」）。原意是形容炮子崙溪谷在斷崖處形成瀑布，溪水奔瀉而下，瀑布水流打在下方溪谷，有如鞭炮聲響，所以附近地區就被當地居民叫做「炮子」崙。

一般所稱炮仔崙古道是由萬家鄉土雞城登山口，翻越稜線西向越嶺到新光路二段的清龍宮，續行還可銜接猴山坑古道，是往日阿柔村與木柵附近村落的聯絡道路之一。清龍宮附近的古道上留有一座嘉慶十四年（一八○九年），距今約兩百年間的古墓，是此區古道的重要標地。

● 步道介紹

標高五五一公尺的猴山岳為台北木柵地區最熱門的山峰，一般人都是由指南宮附近的猴山岳步道前往，其實如果由深坑地區串聯炮子崙古道、炮子崙瀑布，走訪猴山岳，景觀將更為豐富，路線也較具變化。

由萬家香土雞城的停車場登山口出發，走過一段枕木步道後，就會銜接一段腰繞的古道。這段古道由混雜著泥土與就地取材的石塊構成。接上稜線越嶺點前，留有一戶古厝遺跡，被當地居民做為種植苦瓜的菜園，後方的竹林也時有當地人來挖掘竹筍；越嶺點為四叉路口，附近有「往萬家香停車場」、「新光路」、「清龍宮」的指示牌，直接越嶺過去，就是旁有嘉慶古墓的清龍宮。

從越嶺點往「新光路」方向，沿著稜線左轉行一段路，在老樹下走入一個小村落，這裡有兩戶古厝，由於還有人持續在使用及居住，可以發現很多古早器具。附近有很大的涼亭，是個典型的小山村，給與人寧靜祥和的感覺，也是很好的休息據點。行至此處可以稍事休息、吹吹涼風。

隨著步道上登，旁邊的土地被開闢為菜園的情形愈來愈嚴重，當抵達第二涼亭時，就會遇到由木柵動物園盤山而來的新光路；如果循著泰元農園的指標，由七十四巷十六號旁的小徑上登，經過繞行電塔的保線路，當接近山頂的山徑，免不了還要「攀猿踩升」，就可抵達標高五一四公尺的猴山岳前峰。此地設有許多休息座椅及觀景台；而幾乎快被大眾所遺忘，真正高度為五五一公尺的主峰，還在後方10分鐘

▲ 炮子崙古道登山口附近的製茶所。

▲ 古道上岩石鑿出的石階。

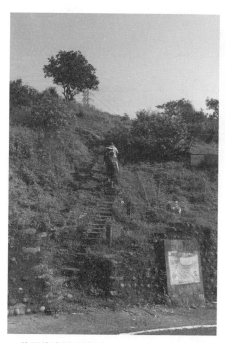

▲ 炮子崙古道登山口。

▲ 炮子崙古道上的石厝，因不堪每隔 2~3 年需更換的問題，已改為現代的鐵皮屋頂。

的路程。

【交通資訊】國道 3 號木柵深坑交流道下，往深坑方向，循文山路三段深坑外環道前行，右側可見台塑加油站的十字路口，此處為阿柔洋產業道路入口，往前一路口即是炮子崙登山步道入口。

【步行時程】全程約 3 小時左右

深坑台塑加油站→20分／福德祠叉路→取右 5 分／炮子崙步道口→取右40分／古厝遺跡→5分／越嶺點叉路→取左10分／涼亭→20分／新光路涼亭→10分／涼亭→50分／猴山岳

始終堅持傳統的草厝：茶山古道

【路線困難度】★★

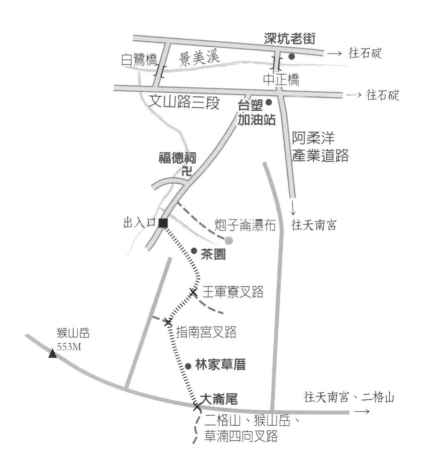

尋訪重點：林家草厝是茶山古道上最著名的景點，可來此探訪碩果僅存、堅持傳統的茅草屋頂土角厝。

● 走讀歷史

如果你沒有來過茶山古道，會很難想像在繁華大台北的近郊，還保存著一百五十年前茶農生活、運茶種茶的傳統古道。茶山古道是炮子崙地區來往木柵草湳間的古道，沿途還留有完整的茶園及茅草屋頂土角厝，不論是古道上的石階，途中經過的茶園及屋舍，彷彿都停留在過去的歲月裡。時間在這裡是靜止的，不曾留下任何改變的痕跡，也是我心目中北台灣的香格里拉。

來到茶山古道，你會發現這裡的古道、石階、菜園、水稻田及古厝依然有農民持續耕種與維護，所以可以不用擔心迷途無人可問；不用擔心石階少人行而青苔濕滑，因為這裡傳承下來的，是百年來深坑傳統的茶山風情，而居民所堅持的，正是這段曾經有擁有過，深坑茶葉史上的輝煌歲月。

▲ 林家草厝附近的梯田。

▲ 茶山古道一開始就是涼爽的竹林路。

▲ 古厝門上的門栓。

● 步道介紹

往茶山古道的登山口前，會先經過炮子崙瀑布的登山口，可以先安排探訪瀑布。

茶山古道一開始沿著小溪上行，經過一片保存良好的茶園，接著是令人目不暇給的山谷梯田風光，讓人自然而然放慢腳步細心品味。陸續經過往王軍寮、指南宮等叉路，即可看見「林家草厝」。主人特別在屋後關建了休息場所，邀請旅人隨時來茶山古道喝杯茶！

【交通資訊】國道 3 號木柵深坑交流道下，往深坑方向，循文山路三段深坑外環道前行，右側可見台塑加油站的十字路口，前一路口有「炮子崙登山步道」標示者，也同時是茶山古道的入口。

【步行時程】全程約 3 小時左右

深坑台塑加油站→ 20 分／福德祠叉路→取左 10 分／炮子崙瀑布步道口→取直 5 分／茶山古道入口→取左 20 分／茶園→ 20 分／王軍寮叉路→取直 10 分／指南宮叉路→取左 15 分／林家草厝→ 20 分／往二格山越嶺點→取左 40 分／天南宮

百年古剎與朝山小徑：尾寮古道與石媽祖古道

【路線困難度】★★★

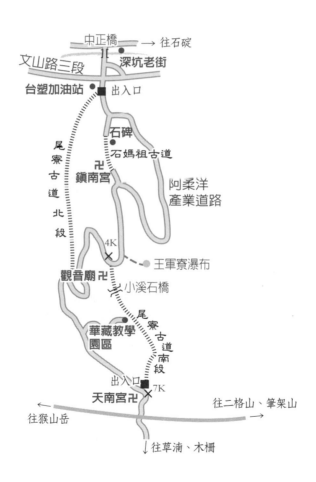

中正橋 　→ 往石碇

文山路三段　　深坑老街

台塑加油站 　□ 出入口

石碑

石媽祖古道

尾寮古道北段　鎮南宮

阿柔洋產業道路

4K

王軍寮瀑布

觀音廟

小溪石橋

華藏教學園區　尾寮古道南段

出入口 7K

天南宮

往二格山、筆架山 →

← 往猴山岳

↓ 往草湳、木柵

尋訪重點：循著參拜的石階道，探訪深坑山區信仰中心，擁有一百二十年歷史的鎮南宮石厝，展望深坑地區，了解地名由來。

● 走讀歷史

尾寮古道因為可通往四龍（王軍寮瀑布）瀑布，所以又稱四龍步道或阿柔步道，是昔日聯絡大崙尾（天南宮附近）與阿柔洋大崙腳聚落的小徑。

鎮南宮原名水南宮，供奉著風化岩石形成的媽祖塑像，據說廟齡已有一百二十年的歷史，廟體本身就是深坑傳統的石厝構造，在此可展望地勢低窪如深谷的深坑市街景色。石媽祖古道則是將昔日鎮南宮的參拜石階道完整保存下來，中途還留有設立於昭和五年（一九三○年）的完整石碑，碑上刻字記錄著昔日朝山路的奉獻者芳名，留予旅人無限追思之情。

● 步道介紹

走訪深坑地區古道時，感觸最深刻的就是尾寮古道。因為古道會毀壞，也會隨著歷史淹沒，但不會被人所遺忘，不過環境汙染卻會讓人不想再親近古道，而選擇將

它遺忘。

尾寮古道分有南北兩段（註1），南段路線恰好和王軍寮瀑布形成景致優美的夏日清涼消暑路線，不過一九九七年阿柔洋產業道路開通後，設立了一間安養中心療養院，大量生活汙水及可能的醫療性廢水被直接排入下游的阿柔洋溪支流，於是王軍寮瀑布和尾寮古道南段漸漸乏人親近，漸漸被遺忘，只剩下岩石下觀音小廟與山神碑，幽幽地守著古道。（近年因有關單位取締，汙染情況好轉，山友也漸漸返回登山）

尾寮古道北段的登山口，位於靠近深坑老街之處。深坑鄉公所在保存舊有古道石階的同時，曾在尾寮古道北段設置扶手、木版階梯等簡易的步道設施，後來因為經費不足，工程並未完全建好，也沒有積極公開宣傳而少人知，但路況基本上不錯。

由此循著古樸的石階蹬道走尾寮古道南北段，可以避開走阿柔洋產業道路的日曬之苦，抵達重要休息據點天南宮。返程由尾寮古道南段下山時，如果銜接石媽祖古道，利用往昔的朝山小徑，不但可以參訪及回味昔日附近山區的信仰中心鎮南宮，還可以省卻行走一大段產業道路的枯燥無味，很快地回到深坑老街，回望山腰上屹

▲ 石媽祖古道上的朝山石階蹬道。

▲ 1930 年所立的石碑。

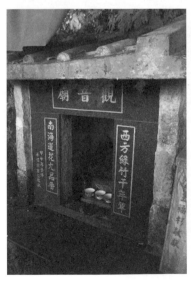

▲ 尾寮古道上少見的觀音廟。

▲ 石媽祖古道上的土地公廟。

立百年的古剎。

【交通資訊】國道 3 號木柵深坑交流道下，往深坑方向，循文山路三段深坑外環道前行，在台塑加油站的十字路口處，阿柔洋產業道路交會口開始步行。

【步行時程】全程約 3～4 小時左右

深坑台塑加油站↓尾寮古道北段登山口↓90分／天南宮↓尾寮古道南段40分／

華藏教學園區↓30分／小溪石橋↓20分／觀音廟及山神碑↓15分／阿柔洋產業道路

4 K↓15分／鎮南宮牌樓叉路↓取左15分／鎮南宮↓5分／石碑↓5分／步道口

↓10分／深坑台塑加油站

　　　❋　❋　❋　❋　❋　❋　❋　❋　❋　❋　❋　❋

註1：二○○五年張茂盛先生在繪製此區北郊藍天地圖時，分別記錄成尾寮古道南北段，

從此成為登山界通用的名稱。

艾琳達的山水情懷：南邦寮古道與向天湖古道

【路線困難度】★ ★ ★

尋訪重點：這段古道意外地與台灣民主發展史上的一個小插曲結合，更增添了古道的傳奇色彩。

● 走讀歷史

當政治的狂熱、年輕時的理想，隨著年華逐漸逝去時，你的內心深處還會剩下什麼？ 一九六三年艾琳達（Linda Arrigo）第一次與台灣結緣，十四年後她離開美國加州，隻身來到台灣參與台灣民主人權運動，後來成為前民進黨主席、紅衫軍發起人施明德的結髮妻子。如此追求理想的一代奇女子，當一切回歸平淡之後，令她念念不忘的就是她在這一帶爬山時意外發現的「南邦寮古道」，她還親自取名為「Linda Road」。

向天湖古道昔日是大崙尾及南邦寮聚落往來深坑地區的重要通路，少數登山者也會利用此古道來攀登二格山與筆架山，不過如今已被一九九七年完工的阿柔洋產業道路所破壞，漸漸少人探訪，僅有極少數古道愛好者會專程前往拜訪。

● 步道介紹

二〇〇八年艾琳達親自導覽介紹時，南邦寮古道是由二格山與猴山岳連稜上的清朝古墓開始，走一小段石階路，就是大崙尾三號古厝。如今從天南宮附近的青山飲食店停車場，鐵皮屋旁邊的石階路就可到達相同的古厝。古道由此開始經過大板根樹，沿著溪溝上登，還要翻過稜線最高點才開始下降。當沿著山腰路下行時，有很多完整的石階蹬道，都是先民就地取材利用當地砂岩，砌成工整的階梯，同時具有避免天雨時土石崩落的水土保持功用，又可以方便行人上登及下降。不過目前因為山徑濕滑少人行走，石階遍生青苔，行走其上要特別小心，避免滑倒。

當再次穿過小溪澗時，左側可以發現廢棄的石厝，這裡是昔日南邦寮聚落的3號住戶，附近還可看到「浮築橋」的古道工法。古道續行會經過竹林叉路口，左側可以通往南邦寮1號及2號，右側才是下山的正確通路，藏在竹林裡有一個廢棄男模特兒塑像，初次看見時很容易被嚇一跳，艾琳達曾以「Ghost」來稱呼。隨著古道下降，工整的石階也愈來愈多，愈來愈壯觀，但是因為青苔濕滑，一不小心就會摔一

大跤，只好懷著戒慎恐懼的心情小心行走。轉個彎，當看到岩棚下的土地公廟時，才真正讓人鬆了一口氣，也了解到古早時期，古道上土地公安定人心的功用。

土地公廟過後不遠，右側有叉路通往溪谷中的小水潭，對於美國長大的艾琳達，在炎炎夏日裡跳下水潭沖沖涼，是古道旅程的最佳 Ending 方式。

此地離阿柔洋產業道路不遠，但是要到深坑老街還有一大段路要走。如果還有餘力，可以在天湖橋前右轉，經過隱修院後，右轉經過向天湖九號及十號，銜接上向天湖古道。向天湖十號有古樸的土角厝很值得專程拜訪；向天湖八號則還留有昔日的梯田景觀，乍見這個山谷中的小聚落時，相信每個人都會有驚艷的感覺。

浮築橋

古人在山間修築山路時，如果遇到低窪地形，會特別堆置土堤或疊石，做成如河堤一般的形式，來克服低窪潮濕的地形，這種步道的工法就叫做「浮築橋」，在很多日據時代的古道都會發現其蹤跡。

▲ Linda Road 出口附近的阿柔溪有深潭景觀。

▲ 竹林叉路口附近的 Ghost。

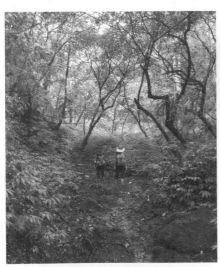

▲ 南邦寮古道穿越一片原始的森林。

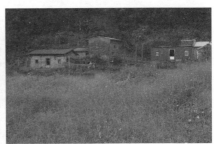

▲ 向天湖 8 號聚落。

【交通資訊】國道 3 號木柵深坑交流道下，往深坑方向，循文山路三段深坑外環道前行，右側可見台塑加油站的十字路口，右轉阿柔洋產業道路，續行 7 Ｋ 則抵達天南宮登山口。

【步行時程】全程約 2 ~ 3 小時左右

天南宮↓3分／古厝↓10分／越嶺點↓10分／南邦寮古厝遺跡↓15分／竹林叉路↓取右20分／土地公廟↓15分／復興橋↓10分／隱修院↓15分／向天湖10號↓10分／向天湖 8 號梯田↓20分／阿柔洋產業道路↓15分／深坑台塑加油站

第6章

平雙煤礦古道

傳奇的煤礦越嶺紀事，那段黑金歲月

平溪與雙溪山區曾是台灣重要的煤礦區之一，只是隨著煤礦產業沒落，昔日隨著煤礦發展的古道也慢慢荒廢，被人逐漸淡忘。而平溪附近就有三條古道，登山健行其中，可重溫那段繁華的黑金傳奇歲月，並一探古老的煤礦產業遺跡。

昔日最重要的煤礦區之一

台灣的煤礦發展，早在四百年前荷蘭占領台灣之時就有記錄，不過直到日據之後才真正興起，並吸引了許多原本以農為業的百姓加入礦工行列。

翻閱古書記載，連橫的《台灣通史》卷十八〈榷賣志〉裡也提到：「煤為礦產大宗，台灣多有，而基隆最盛。當西班牙據北時，則掘用之，其跡猶存。」這裡所提到的「基隆」，指的就是基隆河流域上游、中游一帶，也就是現今的新北市平溪區、雙溪區附近。

昔日的新北市平溪與雙溪擁有台灣最重要的含煤層煤礦存量，本區的石底層煤田共有五層可採，最厚的本層煤有深達一公尺的蘊藏量。一九○九年，昔時的庄長潘炳燭發現本區煤礦後，遊說日商藤田組開採，直到一九一八年才正式成立台北炭礦

小時候在基隆河上游爬山，印象最深刻的就是被清洗煤渣廢水所染黑的基隆河，那時偶然還可看到在漆黑礦坑裡工作，肌膚布滿黝黑煤渣的礦工；曾幾何時，基隆河的水變清澈了，但這段煤礦產業也走入歷史。

株式會社，開始大量採礦作業，也開啟了台灣煤礦產業的鼎盛時期。現今熱門的人氣觀光景點，一九二一年通車的平溪線鐵道，就是因應當時運送煤礦需求所開闢出來的運煤鐵路，當時僅平溪鄉的最高產煤量就占台灣煤礦總產量的十五分之一。

當時開採煤礦，尚無炸藥用來炸石及掘坑，主要採人力挖掘窯洞的方式，後來逐漸改為以鑽孔塞入炸藥、炸碎岩石的方式，以便更深入挖掘地底煤層的孔道。在煤礦坑口一般會以砌石整齊堆疊以避免坍塌，礦區附近則設有洗煤場及儲煤選煤場、供礦工洗澡的澡堂，還有礦區的行政中心辦公事務所。此外，為了因應運送煤礦的需求，還會設置運煤的輕便車道，以人力或機械推動運煤礦車，當路線跨越溪流處還需配合地形，則有獨特的運煤水泥橋或吊橋。

隨著礦業的引入，外來人口不但造成當地聚落發展的變化，而礦工聯絡礦區或返家所走出的山徑，也成為傳奇的煤礦越嶺古道。

探尋煤礦開採遺跡

一九六九年後台灣經濟起飛，礦工工資上漲，能源利用也經歷世代交替，改為汽

探尋煤礦遺跡古道選

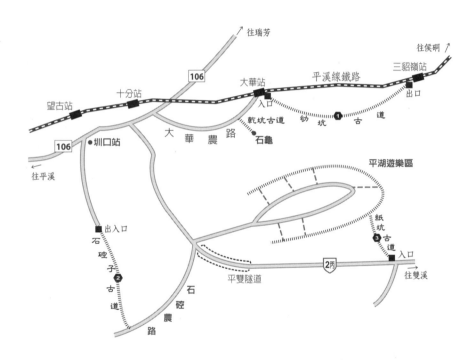

▲ 紙坑古道上保留完整的億山坑礦坑口。

▲ 幼坑古道上的幼坑聚落古厝。

▲ 望古站慶和礦場的運煤廢吊橋遺址（1961
年建造）。

▲ 碩仁礦區的水車遺跡。

油為主，煤礦產業漸漸走下坡，礦區聚落住民也開始外出找頭路，更不用說是因為採礦而搬入的外來人口。

一九八四年，台灣第二大煤礦「土城海山煤礦」發生災變，之後又接連發生「三峽海山一坑」、「瑞芳煤山煤礦」兩個嚴重煤礦災變，死亡人數共計超過兩百人，於是政府開始大力輔導礦工轉業，使得煤礦業急遽萎縮及沒落，一九九七年底平溪地區最後兩個礦場關閉後，平溪煤礦正式走入歷史。整個礦區由荒蕪的山中發跡，經歷繁華興盛的歲月，又再次沒入荒涼，完整記錄下台灣煤礦產業發展的興衰史。

昔時各個礦區附近聚落與事務所的石厝遺跡，隱藏在山中的古老礦坑，運煤礦的輕便車路鐵軌，礦區往來聯繫的山中小徑等，從此成為尋幽訪古人士探險的秘境。

這些昔日隨著煤礦發展的古道，因年久失修而傾頹，不過只要細心尋覓，還是可以發現古老的煤礦產業遺跡，帶著我們重溫那段繁華的山中歲月，緬懷這段黑金產業的傳奇故事。

台灣古早煤礦記事

翻開台灣煤礦發展史，其實早在四百年前荷蘭占領台灣之時就有記錄。

一六二六年：荷蘭占領基隆地區後發現此地產煤，開始鼓勵當地住民採礦以供應其所需。

一六九七年：郁永河來台採硫礦，北台灣人口漸增，為了應付生活所需，煤礦開採日漸興盛。

一七一七年：康熙五十六年的《諸羅縣志》開始記錄台灣的煤礦，提到：「煤炭：灰黑，氣味如硝酸，可以代薪，焰甚烈，北方多用之。出雞籠八尺門諸山，傳荷蘭駐雞籠時，煉鐵器皆用此。」

一七四○年：清廷依照大學士趙國麟意見，開始調查台灣各地產煤狀況。

一八四七年：英國海軍少校戈敦發現並勘查基隆煤礦區域，後來並提出詳細報告，記錄此區煤礦蘊藏量豐富，到處都有礦坑洞口。此時期清廷為防堵外人開採，而實施禁採政策。

一八六三年：英國翻譯官士委諾撰寫《Notes On Island of Formosa》記錄雞籠的煤礦風貌。

一八四九年：美國駐清代表德威仕，開始分析台灣煤礦樣品並詳細調查產煤情形，也積極計畫取得開採的權利。

一八六八年：船政局煤鐵監工杜逢來台灣勘查雞籠煤礦，建議大量開採，並召集當地地主制定開採章程。

一八七六年：沈葆楨採納英國礦師David Tyzakk的建議，採用西方機械、架設輕便鐵路，開始官方煤礦的大量開採，從此煤礦產業逐漸興盛繁榮。

一九八四年：分別發生了土城海山煤礦、三峽海山一坑、瑞芳煤山煤礦三次煤礦災變，加上大環境本地煤礦成本已無法與進口煤礦競爭，所以台灣煤礦產業從此一蹶不振，快速走向衰退沒落之路。

二〇〇〇年：台灣黑金產業正式畫下休止符。

參考資料：

1. 《平溪鄉煤礦史》，編撰／林再生。

2. 《瑞芳鎮誌・礦業篇》

3. 放羊的狼部落格，網址：http://rvnimay.blogspot.tw/

土地公與蛇龜大戰：幼坑古道與乾坑古道

【路線困難度】★ ★

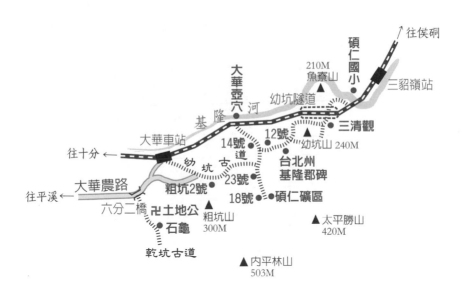

尋訪重點：尋訪昔日碩仁煤礦之遺跡，以及百年土地公廟與神龜的傳奇故事。

● 走讀歷史

幼坑古道又稱幼坑保甲路，百年來一直都是附近居民出入車站的小徑。古道上凡是跨越溪流處，為避免下雨時溪水高漲難以涉渡，都建有水泥橋或鐵橋。雖然與碩仁煤礦發展有關的幼坑聚落已廢棄，但位於主要叉路口的幼坑14號古厝仍有住民持續使用，不但見證礦業興衰的歷史，也持續地為旅人指點古道的迷津。

乾坑古道是昔日大華與十分車站間居民行走的古道支線之一，古道上的百年土地公廟與石龜奇石相依為伴，據說有著一段神奇傳說。曾經是玄天上帝收服的兩大神獸之一石龜將軍特地下凡來，收服在基隆河畔興風作浪的青蛇將軍，就在蛇龜大戰神龜屈居於劣勢的時候，土地公現身助其一臂之力。如今，百年土地公廟陪伴著石龜將軍肉身化石，於乾坑古道上對旅人訴說著這段鄉野傳奇。（註1）

● 步道介紹

雖然幼坑古道是昔日的保甲路重要通道，人氣熱門度卻遠不及對面隔著平溪線鐵

道，有著幽奇瀑布岩洞的「三貂嶺瀑布群步道」，但是識貨的旅人絕對忘不了它。無論是各式各樣越溪的古橋、古樸的石階蹬道、偶然現身的台北州基隆郡石碑，抑或是簡單的疊石鋪路，幼坑古道處處都充滿驚奇。

我還是三度探訪，才發現這裡有著與平溪煤礦發展相關的淵源。一九四七年開始採礦，共有八層礦藏（開採四層）的碩仁煤礦，就隱身在古道旁的支線。附近還留有昔日的磚造礦工寮、蓄水池、機電房，而指引坑口位置的彎拱橋已坍塌，礦坑遺跡令人不勝嘘唏。

幼坑14號古厝前的平緩水泥路，由昔日以人力運煤的輕軌礦車道改建而成，如果順行而下，會發現一段緣溪而行的優美山徑。這一段

古道小辭典

保甲路

可以追溯到宋代的保甲制度，其實就是以一戶（一個家庭）為單位的社會組織管理制度，而保甲路就是為政者為了徹底管理鄉間的社會組織，就原有山間村落聯絡小徑拓寬出來的道路系統。

目前所發現的「保甲路」多建於日據時代，是當時日本政府為了管理山區社會組織，以「十戶為一甲，十甲為一保」所建構出來的管理道路。

溪谷有著壺穴地形，偶然可見的幽谷懸岩無名飛瀑；當來到平溪線鐵路旁，穿過兩個短短的隧道，鐵道旁基隆河畔的小徑就會帶你來到大華壺穴景觀區。當平溪老街還在人擠人的時刻，這裡將留給識貨的你來獨享它的美麗與哀愁。

乾坑古道的登山口位於通往大華火車站的大華農路上，正好位於六分二號橋的橋頭，入口附近有老樹盤根的大石，石內凹洞供奉著神明。古道沿著小溪向上游深入，後段越過溪流處可以發現古厝的遺址，記錄著乾坑一帶昔日發展的軌跡。續上行不久，左上方的土地公護法也逐漸現身。唯有親自入荒野探訪的傳奇才最可貴，這段平溪鄉野的傳奇故事，相信將在你心中鮮活起來，永留記憶深處。

【交通資訊】 自國道5號下石碇交流道，轉106縣道東行經平溪，於十分車站附近轉入大華

古道小辭典

碩仁煤礦

屬於石底層礦藏，一九四七年開始以平水坑採礦，一九四九年開採本區第一、三、七、八層煤礦，一九五四年開鑿坑內斜坑，煤層厚度約在〇‧三〇‧八公尺間，使用階梯式人工開採，可採煤礦量約一四〇萬噸。

▲ 平溪鄉野傳奇的石龜將軍。

▲ 石龜將軍附近的百年土地廟。

▲ 很容易錯過的台北州基隆郡刻石。

▲ 昔日碩仁礦場的機電房。

農路後抵達大華火車站；亦可由瑞芳轉乘平溪線火車，於大華站下車開始古道行程。

【步行時程】兩條古道合計約 3 小時左右

1. 乾坑古道：乾坑古道登山口→40分／百年土地公→30分／登山口

2. 幼坑古道：大華火車站→15分／粗坑 2 號宅→20分／幼坑 14 號（附近為主支線叉路口）→35分／幼坑隧道口→30分／三貂嶺車站

註1：流傳於網路的乾坑古道的龜蛇大戰傳說故事，本書出版後經有台灣安徒生之稱的周鼎國先生告知，並非流傳於平溪地區的鄉野傳奇故事，而是其本人依據石龜及土地公地景所創作的故事。經其本人告知當初是因為一奇特夢境，並經當地曾見過石龜的高老先生協助，而尋獲掩埋在土堆中的石龜，後來並依此地景創作出龜蛇大戰的故事。

為避免讀者誤會，特於再版時於此標註說明，也感謝周鼎國先生提供相關資料。

石灰礦不老傳奇：百年灰窯與石硿子古道

【路線困難度】★★★★

往瑞芳

圳口站　106　2丙

萬寶洞　往雙溪

萬寶洞站

106　▲石後山
445M

往平溪

慶平橋　→往平湖遊樂區

北43　灰窯橋　●百年灰窯

平溪子山　●慶和
420M▲　廢礦區　▲和尚尖
467M

出入口■　運煤橋

往東勢格

●石硿子瀑布

畝畝山▲
570M

往平湖遊樂區
平雙隧道口

藥師佛寺卍　石硿農路

尋訪重點：除了煤礦產業，此區還留有獨特的石灰岩洞及灰窯遺址，可研究昔日住民使用石灰的方式與採礦過程。

● **走讀歷史**

早期化工業還不發達的時候，因為大青製造染料需要用到石灰，一般居民種植甘藷及蓋石屋也需要用到石灰來防蟲及防潮，所以發展出自天然石灰岩洞中採礦，並就地以石灰窯煉製石灰的產業。石碇子古道的入口附近，還留有昔日的石灰岩洞及灰窯遺址，目前已列入新北市文化遺址。

石碇子古道與慶和煤礦的發展有很大關係，為昔日礦工出入聯絡平溪與雙溪山區的主要路線之一。一九七〇年代已故的知名北郊登山家謝永和先生在此地登山行旅，寫下了慶和煤礦有內外礦分別的簡短紀錄，其時「內礦的炭場、鐵架、機房等設備可謂完善，但屋頂破漏，牆壁傾斜而未加修護，……」，他也當場看到附近有工人操縱牽引機從坑底將煤車拉出坑口。

如果不是地方文史工作者的費心搜尋，一般人絕難發現這處隱藏在和尚尖西北側山谷的百年灰窯。朝天開口的古早石灰窯被昔日的藍染作物大青所覆蓋，遠看只是不起眼的小土丘，尋訪時要費一番苦心才能找到，附近還可見到兩處石灰礦洞。

返回灰窯橋繼續前行，現在的慶和煤礦辦事處遺址被掛上灰窯27號的手作門牌，附近留有一些昔日礦區的紅磚建物，再走一小段產業道路，就被左下方溪谷澎湃的水聲所吸引。沿著小徑下到溪谷，一處強勁有力的激流短瀑立刻吸引住旅人的目光，等到靠近溪谷時，才發現這裡還有奇特的壺穴風光；灰窯瀑布上游有一處有應公廟及昔日的運煤橋遺跡。

古道小辭典

慶和煤礦

開採於一九二一年，一九二九年改由台灣炭業會社經營，礦場有東西兩斜坑坑道，其間恰被武丹坑斷層所分隔。昔日的礦產專用支線鐵道，已成為今日平溪線上的「望古站」，附近還留有一九六一年建造、跨越基隆河的運煤吊橋「慶和吊橋」橋墩遺址。

石碇子古道貫通盤山坑古道可以越嶺雙溪，可能也是昔日淡蘭古道的一條支線，正式入口就是畝畝山登山口。這裡留有一處雙層水泥橋及紅磚建物的礦場遺址，算是對於昔日礦區遺留的一絲小小記憶。經過畝畝山叉路時，可別被寬闊的保線路山徑吸引登上高峰，沿著溪畔而行的古道雖然雜草叢生，卻令人處處驚艷。清麗幽靜的溪谷風情，湛藍秀麗的潭水，古道撲朔迷離、峰迴路轉之際與土地公的邂逅，還可一探在林蔭深處的石碇子瀑布。

【交通資訊】自國道 5 號石碇交流道下，轉 106 縣道往平溪方向，過平溪老街後，抵達望古火車站對面的圳口公車站牌，附近路邊有景觀咖啡店，右轉叉路約 1 K 到灰窯橋灰窯農路叉口停車。

【步行時程】全程約 2 小時左右

灰窯橋→ 10 分／0.5 K 登山口→ 20 分／百年灰窯→原路返回灰窯橋→ 15 分／灰窯瀑布入口→ 10 分／古道登山口→ 10 分／畝畝山叉路口→ 20 分／石碇子瀑布入口→ 15 分／水泥橋→ 20 分／石碇農路

▲ 百年灰窯遺址附近的石灰礦洞。

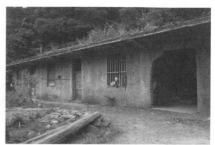

▲ 昔日的慶和煤礦礦區辦事處。

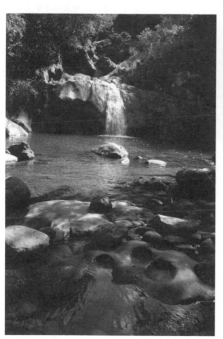

▲ 灰窯瀑布。

▲ 慶和礦區運煤橋遺跡。

輕便鐵道古礦坑：平湖遊樂區與紙坑古道

【路線困難度】★ ★ ★

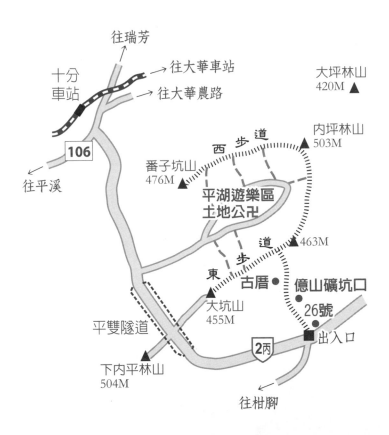

往瑞芳

往大華車站

往大華農路

十分
車站

大坪林山
420M ▲

106

往平溪

內坪林山
503M

西 步 道

番子坑山
476M ▲

平湖遊樂區
土地公祠

463M ▲

道 步

東 步 道

古厝●

億山礦坑口

26號

大坑山
455M

平雙隧道

2丙

出入口

下內平林山
504M

往柑腳

尋訪重點：探尋昔日煤礦的輕便車鐵軌，以及在深山裡保存完整的「億山坑」礦坑口。

● 走讀歷史

紙坑古道屬於昔日外柑腳億山坑礦區，為聯絡幼坑碩仁礦區及番仔坑武達礦區的越嶺道路。昔日礦工行走的山徑經熱心山友尋訪整理，得以重見天日成為登山路線。如果串聯平湖遊樂區登山步道，就可成為多采多姿的古道登山健行路線。

紙坑古道除了保存有昔日煤礦的輕便鐵道鐵軌遺跡，還留有完整的億山坑礦坑口遺址。億山坑與位於暖暖的億山煤礦不同，屬於一九三一年由日本人船橋武雄等人經營的外柑腳煤礦的主要兩個煤礦坑道之一，自一九六八年廢棄迄今，坑道口保存完整。

位於平溪與雙溪交界、平雙隧道口附近，有一處平溪區公所曾花費鉅資整建的平湖遊樂區，規劃有環山道路與完整環行登山步道網。東步道以石階鋪面為主，西步道則是傳統的土徑，但卻甚少受到遊客的青睞，屬於很安靜的遊憩區。近年來荒廢

▲ 紙坑古道是昔日礦場運煤的輕便車道。

▲ 億山坑礦坑內景觀。

▲ 保留完整的外柑腳煤礦億山坑。

▲ 幽靜的平湖遊樂區步道。

的步道又經過重新除草整理，經口耳相傳，成為慢跑、汽車露營、自行車越野等戶外活動愛好者的私房秘境。

● **步道介紹**

紙坑古道的登山口位於國光客運平水站站牌附近，外柑腳26號民宅的盧先生總是很熱心地指點登山路線。爬上一段穿越竹林的產業道路陡坡，循著小徑深入山區，轉個彎就可以見到昔日億山坑的輕便車道遺跡。不論是深埋土中，或是凸出向半空中的鐵軌遺跡，都令人感覺興奮不已，彷彿時空凍結，可見礦工推著礦車的身影。

踩著原屬於輕便車道的山徑來到億山坑坑口，由於隱藏在深山之中，加上附近地質岩層還算穩固，保存完整的坑口砌石多年來依然堅守著崗位。黑漆漆的坑道看似完整無坍塌，但為了安全起見，最好不要深入探險，而廢棄的運煤

古道小辭典

外柑腳煤礦億山坑

屬於雙溪礦業的一部分，於一九三一年由日本人船橋武雄、岡本秀一所經營，一九六〇年代停止開採，主要有「三號坑」及「億山坑」兩大礦坑。

礦車底座則被棄置在坑口附近，在這裡，光陰還是靜止不動的。

由礦坑口過溪沿著溪流上登，在數叢竹林處還可發現古厝遺址，半埋在地下的石臼訴說著古厝曾經有的歲月故事，而愈來愈陡的山徑將銜接上平湖遊樂區的東步道。

【交通資訊】 自國道5號石碇交流道下，轉106縣道東行經平溪後，轉台2丙快速道路，過平雙隧道後，於北42往柑腳的叉路口附近的平水站牌處起登。

【步行時程】 全程約2小時左右

平水站→5分／外柑腳26號→10分／產業道路終點→15分／紙坑礦物課基點叉路→15分／億山坑煤礦口→30分／古厝遺址→35分／接平湖東步道

第 7 章 翻越雪山嶺

前進噶瑪蘭，尋訪山海美景的感動

當雪山隧道於二○○六年正式啓用後，台北通往宜蘭的交通時間縮短至半個小時。當初先民前往噶瑪蘭，跋山涉水的經典路線也漸漸為人所遺忘。走一趟古道，翻越雪山嶺，遙想古人翻山越嶺進入噶瑪蘭的心境，看太平洋海天一線，相信將會是你永難忘的回憶。

曾經，噶瑪蘭只有海路才可以到達，直至一七六五年，通往宜蘭的山路才第一次

被開拓出來，但需耗費多日跋涉，才可抵達蘭陽平原。兩百多年後的今天，開車穿

越雪山山脈只要半個小時，這是許多費盡千辛萬苦，踽踽獨行於北宜山道上，前往

噶瑪蘭墾殖的先民所難以想像的事。

越嶺雪山山脈的三條路

台灣開發史上，位居東部的宜蘭因為雪山山脈與西部隔絕，除了海上交通外，陸

路交通運輸的開發，一向是歷代政府與民間所關注的焦點。

想進入蘭陽地區，最重要的關隘就是要翻越自台灣第二高峰雪山延伸而來的稜

脈。一八一二年，隸屬於大清帝國的噶瑪蘭廳行政區正式成立，此後往來於昔日隸

屬淡水廳的台北區與噶瑪蘭廳之間的通行道路（一般稱之為「淡蘭古道」）逐漸受

到重視與開發。一八五二年刊行的《噶瑪蘭廳志》中就記載昔日翻越雪山山脈的古

道有三條不同的路線（註1）。第一條「三貂線正道」，大致循著宜蘭線鐵路的路線，

這也是淡蘭古道後期的官道；第二條「大坪林線」，走的可能是北烏公路、哈盆越嶺

宜蘭的路線；而第三條「九芎林線」，則可能是由新竹芎林入山，沿著現今的118縣道羅馬公路，再接北橫公路越嶺宜蘭。

這三條古道在當時都是山路崎嶇、須多次涉水且路途遙遠，行走期間更有生蕃出沒「出草」的危機，所以當時的清政府官員一直想開闢其他的替代道路，以求得更方便進入蘭陽平原的通路。

錯綜複雜的淡蘭古道

淡蘭古道的開闢，最早可以追溯至清朝嘉慶年間，歷經二百多年的演變，後來的研究者依據古道主幹線搭配交錯的支線，概略劃分為北路、中路、及南路三大系統。「北路」由萬華、松山、南港、瑞芳、雙溪、貢寮到宜蘭，是當時

雪山山脈

國道5號中，最長的隧道就是「雪山隧道」，一般大眾常常感到很疑惑：「雪山為台灣第二高峰，位於台中市與苗栗縣縣界，怎麼會跑到台北來了？」

其實，雪山山脈是台灣五大山脈中最北的山脈，北起三貂角，南迄南投濁水溪北岸，雪山隧道穿越的山稜，正好是位於宜蘭頭城礜仔嶺附近的雪山山脈。

前進噶瑪蘭古道選

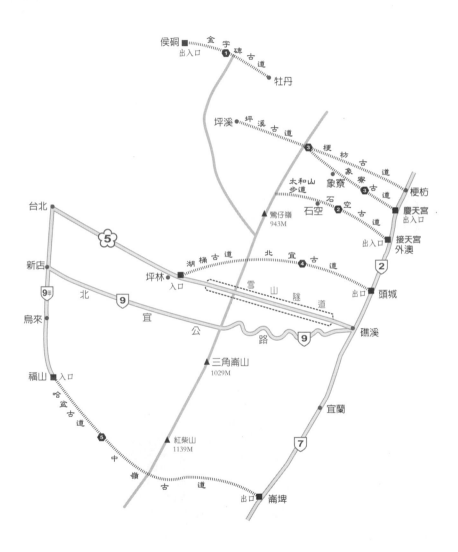

▲ 沿著淡蘭古道翻越雪山山脈，可以看到太平洋上的龜山島。

▲ 翻越雪山山脈的古道就藏在這片山林中。

▲ 淡蘭古道的開發與北台灣茶葉的墾殖與販售，有著相當的歷史淵源。

的主要「官道」（公家道路），因昔日馬偕博士在一八七二年到一九〇〇年間，曾經

此路線進入當時的蠻荒之地宜蘭地區傳教而聞名；「中路」則是經由汐止、平溪、雙

溪到宜蘭的路線，因為路線是依循著昔日入山開拓墾殖的軌跡，所以也被稱為「民

道」；至於「南路」則是經由深坑、石碇、坪林到宜蘭頭城，是安溪茶飯商旅往來所

行走的通道，故稱之為「商道」。這三條路線由於開拓目的及使用者的不同，成為昔

日入蘭的三大孔道。

其中第三條「商道」，因為墾殖及販賣茶葉的通路需求，由來自中國福建省泉州府

安溪縣的茶農自行走出了一條與現今坪林鄉特產「文山包種茶」有著密切關係的茶路

古道，號稱「山程九十餘里，可一日抵艋舺」，成為昔日淡蘭的最速路線（註2）。

淡蘭古道最吸引人的地方，不是錯綜複雜、古今糾葛的路網定位，而是古人如何

翻越雪山山脈屏障的智慧，與看見藍色太平洋那一刻的感動（註3）。對於行走在淡蘭

古道古往今來的旅人來說，也許最令人興奮的就是這一刻。當穿出叢叢密林、翻山

越嶺即將到達宜蘭縣境時，雪山山脈的迷濛山景與太平洋交織的海天一線，將成為

旅途中最美的回憶。

註1：《噶瑪蘭廳志》記載，從台北進入宜蘭的古道共有三條：「蘭初闢時，預備進山備道，以便策應緩急。其路線凡三條；一由淡水、三貂嶺過隆隆嶺抵頭圍；係入山正道，……又一路由艋舺之大坪林進山，從內山行走，經大湖隘，可抵東勢之溪洲（宜蘭員山鄉）……。又一路由竹塹之九芎林進山，經鹹菜甕，翻玉山山腳，由內鹿埔可出東勢之叭里沙喃（宜蘭三星鄉），……。」

註2：《噶瑪蘭志》記載：「……至道光四年，呂（志恆）陞廳籌議定制，又以事急要，請咨緩修。近年以來，艋舺、安溪茶販，竟由大平林內山一帶行走，直出頭圍。其徑甚捷，徒無生番出沒，可見今日形勢，又自不同矣。」

註3：《噶瑪蘭廳志》「山川篇」的頭圍後山，描述著這一帶的山景：「頭圍後山，在廳治北三十五里。連岡疊嶂，北走隆隆；迤西尤叢巖沓岫，綿互磅礡。雖舊以反水為界，然盤旋紆鬱中，雲峰飄緲，樹迷濛，有不能辨其屬蘭、屬淡者。」把在東北季風吹拂下，經年雲霧繚繞的山景，描寫得維妙維肖。

前進噶瑪蘭大事紀

一七六五年⋯乾隆中葉經三貂嶺的越嶺路，初次被開拓出來。

一七六八年⋯林漢生率眾人試圖進入墾殖，遭受原住民殺害。

一七七六年⋯林元旻為漢人進入蘭陽平原墾殖的先驅。

一七九七年⋯吳沙成功拓墾宜蘭，建構第一個拓墾宜蘭地區的堡壘—頭圍。

一八○七年⋯開發頂雙溪越隆隆嶺入蘭的道路（隆嶺古道）。

一八一二年⋯清朝設置噶瑪蘭廳，隸屬台灣府。

一九一六年⋯以九彎十八拐著名的北宜公路（台9線）開通。

一九二四年⋯宜蘭線鐵道開通。

一九六六年⋯完成興建北部橫貫公路（台7線）。

一九八○年⋯北部濱海公路（台2線）開拓完成。

二○○六年⋯北宜高速公路正式通車，進入宜蘭的交通進入新紀元。

劉明燈立碑之路：金字碑古道

【路線困難度】★★

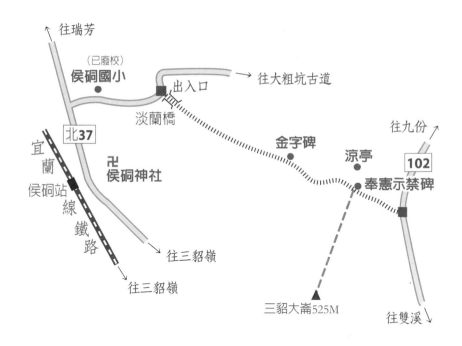

往瑞芳

(已廢校)
侯硐國小

往大粗坑古道

出入口

淡蘭橋

北**37**

金字碑

往九份

涼亭

102

卍
侯硐神社

奉憲示禁碑

宜
蘭
線
鐵
路

侯硐站

往三貂嶺

往三貂嶺

三貂大崙525M

往雙溪

尋訪重點：探訪兩百年前淡蘭古道上的「金字碑」與「奉憲示禁碑」。

● 走讀歷史

一七六五年乾隆中葉時期，經三貂嶺往噶瑪蘭的山路初次被開拓出來；之後這條向東部拓荒的山徑逐漸成為進入蘭陽地區的官道。同治六年（一八六七年），台灣總兵劉明燈率領部隊由淡水廳入噶瑪蘭廳，因感念先民開墾艱辛與山徑磅礡景觀，故沿途題字立碑，其中曾貼有金箔的金字碑，就是古道的命名由來。

同樣位於古道上的「奉憲示禁碑」則是於清咸豐元年（一八五一年）所立，這座當初用來警示路人不可伐木濫墾的碑石，可說是台灣最早具有環保概念的碑文。

金字碑古道因具有重要的歷史意義，多年前就建有石階步道，而登山人則利用這條古道，登上位於「奉憲示禁碑」南方稜脈上標高五百二十五公尺，擁有三等三角點一九七六號的三貂大崙基點。淡蘭古道系統上目前現存的主要石碑，除了本段的「金字碑」、「奉憲示禁碑」外，還有草嶺古道上的「虎字碑」與「雄鎮蠻煙碑」。約兩百年前的石碑依然保存完整，行走其間令人發發思古之幽情，對淡蘭古道這一段

開發穿越史誌，將有著更深刻的體悟。

● 步道介紹

昔日從台北進入宜蘭的古道之一「三貂線正道」主要是循著宜蘭線鐵路，不過在三貂嶺一帶，鐵路利用隧道穿越，而古道則是沿著金字碑古道越嶺翻過雪山山脈。

一八六七年勒石題字的金字碑古道，雖然人氣指數遠不如「虎字碑」的草嶺古道，但也是北郊「搭火車、爬山趣」的經典登山路線之一。由猴硐車站下車，循一百階步道先參訪車站附近的猴硐神社，此處遺留有木造及石造鳥居各一座，兩旁還有石造和式燈座。沿著已廢棄的猴硐國小旁產業道路前行到達古道登山口，過「淡蘭橋」後不多時，前方石壁上金字碑肅然矗立，碑文清晰可辨。宜蘭地區的古諺「行過三貂嶺，不敢回頭想母子」，以及歌仔戲串調仔歌詞「三貂嶺，艱苦行，天邊海角賭生命」對於昔時古道路況的艱險是很傳神的註解。

再順著山道迂迴越嶺到三貂大崙與樹梅坪間的鞍部，來到「探幽亭」，「奉憲示禁碑」就在亭前。

▲ 金字碑碑石刻於岩壁大石上。

▲ 奉憲示禁碑。

▲ 侯硐神社的石造鳥居。

▲ 年代久遠滿布青苔的金字碑石階路。

【交通資訊】由台北火車站搭乘宜蘭線火車至猴硐站下車起登，亦可由國道3號轉接62快速道路，於瑞芳交流道下，由102公路再轉接北37瑞侯公路抵達侯硐站。

【步行時程】全程約2～3小時左右

猴硐火車站↓15分／猴硐國小舊址↓5分／淡蘭橋登山口↓取右35分／金字碑↓10分／奉憲示禁碑↓5分／102縣道步道口↓取左40分／九份石階步道叉路口↓取左30分／九份

朝聖之路：石空古道與太和山步道

【路線困難度】★★★

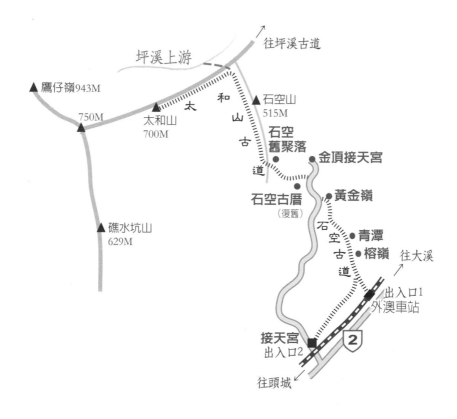

往坪溪古道

坪溪上游

▲鷹仔嶺943M

750M

▲太和山
700M

太和山古道

▲石空山
515M

石空
舊聚落

●金頂接天宮

石空古厝
（復舊）

●黃金嶺

▲礁水坑山
629M

石空古道

●青潭
●榕嶺

往大溪

出入口1
外澳車站

接天宮
出入口2

2

往頭城

尋訪重點：探尋一八二二年清朝武官所闢路建立的石空聚落，攀登石空聚落信仰中心金頂接天廟的聖地太和山。

● 走讀歷史

石空聚落是位於靠近石空山（又名石杭山），梗枋溪上游溪谷的一處山中聚落。一八二二年左右，據說有清朝武官黃廷泰千總，白雙溪鄉的烏山闢路抵達石空聚落，然後逐漸開始有住民因栽種染料大青而遷移至此定居（註4）。如今，宜蘭縣政府於此處已規劃有完善的步道。石空古道是少數保存有許多歷史遺跡的古道，很值得來此細細品味先民昔日墾殖的風光。

創立於清道光年間的金頂接天廟原址，現在依然屹立於石空聚落附近。為著信仰朝聖的緣故，也開拓了一條直上雪山山脈稜線的「太和山步道」，直達標高七百公尺的山頭，景致優美，視野遼闊，號稱是玄天上帝的真武聖地。

● 步道介紹

石空聚落是因當地附近山壁遭河流侵蝕狀若山洞而得名，目前附近僅殘存有數座

傾頹的古厝牆基。宜蘭縣政府在整理石空古道時，為了還原歷史，在梗枋溪邊建有古時的石厝展示屋，令人引發思古之幽情。

石空古道由濱海公路的接天宮牌樓開始，一路上會經過榕嶺鞍部、土地公廟、青潭、店仔地涼亭、五叉路口、石空金頂接天廟、石空聚落舊址，沿途有許多就地取材的石階磴道，可以看到先民的巧思。不論是「榕嶺」附近眺望外澳海濱，或是在「五叉路口」，探究條條大路通石空的淡蘭古道路網，還是梗枋溪畔的清涼體驗，都是令人回味無窮的古道旅程。

天氣晴朗時循著太和山步道，登上太和山朝聖，還可欣賞太平洋上的海天一色，與浮載浮沉的龜山島。

【交通資訊】石空古道登山口共有兩處，可搭乘宜蘭線火車於外澳火車站下車，跨越鐵道後由菜園邊登山小徑銜接石空古道；另一處登山口則位於台2線濱海公路上135.5K的接天宮牌樓旁。

【步行時程】全程原路來回約5小時左右

石空古道外澳火車站登山口→50分／黃金嶺土地公廟→5分／石空古厝展示屋、

▲ 石空金頂接天廟的石碑。

▲ 石空古道上復舊的石厝。

▲ 雪山山脈的北勢溪源頭。

太和山步道入口→10分／石空舊聚落遺址→40分／石空山叉路→15分／象寮古道叉

路→25分／太和山頂→150分／原路返回外澳火車站

註4：《台灣府輿圖纂要》上記錄了這一段穿越「時空」的古道傳奇故事：「噶瑪蘭未

入版圖以前，為生番藪；設官定制後，又以地廣人稀，未能悉墾。……迨道光年間，有

黃千總始招佃入其地，除蕪穢、翦荊榛，堵截泉源、引流灌溉、墾得田地百數十畝，

內皆農民耕作。路由頭圍北關內土名外澳仔，登山至外石碇嶺，轉北五里為內石碇嶺，

越嶺東北支分小路一條，七里至烏山溪尾寮……。」

緣溪之路：梗枋古道、象寮古道與坪溪古道

【路線困難度】★★★

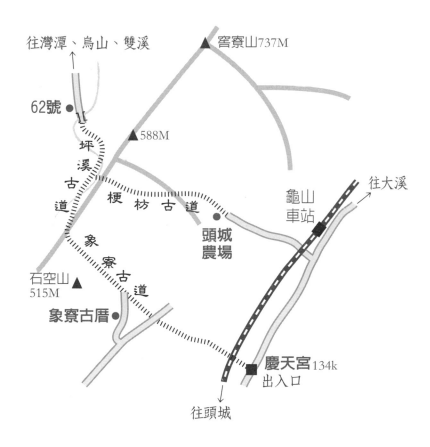

往灣潭、烏山、雙溪

▲窰寮山737M

62號●

▲588M

坪溪古道

梗枋古道

往大溪

龜山車站

頭城農場

象寮古道

石空山 515M ▲

象寮古厝●

慶天宮 134k 出入口

往頭城

尋訪重點：炎夏最好的清涼戲水路線，同時回味昔日經典健行路線「北勢溪跋涉旅行」，還可以一探獨特的合掌屋象寮古厝。

● 走讀歷史

這三條古道皆是淡蘭古道的支線。「梗枋古道」的「梗枋」為設木柵防衛之意，為昔日噶瑪蘭十九處隘地之一。噶瑪蘭設廳後，官府於此駐守四十名兵力，成為淡蘭古道上的重要關卡。

「象寮古道」源於附近的象寮聚落，一九七三年因颱風土石流而遷村，舊名「匠寮」，因昔日軍工匠在此地伐木製造船艦而得名。途中有造形奇特、類似於日本「合掌屋」的劉家象寮古厝，採用泥土牆的結構，屋頂覆蓋有二十多層的茅草，居住其中，可以充分享受冬暖夏涼的自然空調。

「坪溪古道」因昔日伐木之故，鋪設有輕便鐵軌並闢建林道，所以古道沿途坡度平緩，緣溪而行，是北勢溪上游景致最為幽美的古道之一。

● 步道介紹

一九七〇年代青年學子最熱門的「北勢溪跋涉旅行」，就是由坪林溯北勢溪而上，經闊瀨古道、灣潭古道、坪溪古道、象寮古道而越嶺外澳。炎炎夏日裡，高山多颱風，海邊又太熱，所以大家都選擇這條沿著溪岸步行、擁抱北勢溪的消暑路線。找三五好友從坪林入山，然後搭著宜蘭線的慢車回到台北，沿路釣魚、玩水、捉蝦、露營、健行，留給許多人美好的回憶。

可惜後來北勢溪上游許多產業道路的開發，將昔時的山間小徑切割得柔腸寸斷，所以這條路線漸漸不受青睞。直到古道探勘風氣漸開，大家在探索「淡蘭古道」的同時，將昔日的懷舊經典路線再次發掘出來，這三條古道正好保留了其中精華的路段。（註5）

古道小辭典

日本的合掌造「合掌屋」

合掌屋在日本稱為「合掌造」，源起於十三世紀初的特殊民宅房屋建造型式，特色是以茅草覆蓋的屋頂，如同呈現雙手合十的狀態，所以被稱為「合掌屋」。

建議可從外澳慶天宮旁穿越鐵路下方的隧道，進入象寮古道的路線。古道會先陡上爬升至外澳嶺頭，穿越數段產業道路，抵達象寮古厝叉路前是一片蒼翠竹林，這裡也是遷村前象寮聚落的舊址，由叉路往返參觀象寮古厝只需十多分鐘。續行經石空山叉路，翻過雪山山脈主棱，就會接上平緩的坪溪古道，古道再過溪附近可以發現梗枋古道的叉路，在參訪過坪溪古道終點的小橋流水人家秀麗景致後，可以循這條百年古道直下頭城農場，再經產業道路返回象寮古道。

【交通資訊】 外澳慶天宮位於台2省道濱海公路134K，可自行開車由國道5號頭城交流道下車北行，或搭乘宜蘭縣鐵路於外澳火車站下車，再往北步行約15分鐘可抵。

【步行時程】 全程約4小時左右

外澳慶天宮→15分／外澳嶺頭→5分／接產業道路→15分／綠色鐵橋→30分／接山徑抵象寮古厝叉路（左下象寮古道約5分）→20分／石空山登山口→25分／越嶺點→15分／梗枋古道叉路口→15分／過水泥橋後抵烏山62號→原路折回→梗枋古道叉路口→40分／頭城農場→20分／綠色鐵橋→20分／慶天宮登山口

▲ 坪溪古道上幽美的溪谷風光。

▲ 象寮古厝是象寮古道上最重要的歷史遺跡。

▲ 象寮古道的起點位於外澳慶天宮旁。

註5：《噶瑪蘭廳志》描述了昔時沿線的風光，「凡所經過內山，素無生番出沒，一蓋做料煮栳、打鹿、抽藤之家。而大溪、大坪、雙溪頭一帶，皆有寮屋，居民可資栖息。」留予旅人無限追思之情。

陰陽之路：湖桶古道與北宜古道

【路線困難度】★★★★★

往虎寮潭

乾元宮
入口

往坪林

湖 桶 古 道

湖桶
遺址

柑腳坑6號
高海宅

▲ 梳妝樓山
888M

四叉路口

往梳妝頭山 ↓

北
宜
古
道

● 土地廟

→ 往鷹仔嶺山

鷹仔嶺山
1001M ▲

風空子溪山
900M ▲

5.4K
出口

四堵
備戰道

往北宜公路
石牌站 ↙

往九股山
吉祥寺出頭城 ↗

尋訪重點：跟著昔日的安溪茶販走一回，重返日據時代因誤傳藏有抗日分子而招到屠村命運的湖桶村落現場。

● 走讀歷史

清朝政府沒有成功開闢進入蘭陽平原的安全路線，卻被安溪茶販走出一條翻越雪山山脈的便捷路線，成為昔日淡蘭的最速路線（註6）。怎麼也料不到，日據時代殲滅抗日分子的湖桶屠村事件，卻使得附近居民選擇遺忘這條古道，將傷痛塵封在記憶深處，日後更成為傳說中的陰陽路。

不論是東坑乾元宮，或是虎寮潭通往湖桶遺址的古道，昔日的淡蘭捷徑因為公路通車而逐漸荒蕪，加上有湖桶屠村傳奇故事的加持，更添神秘色彩。目前此段路已經由坪林鄉公所整理為「湖桶古道」，而「樹林陰翳，障避天日」、由統櫃至頭圍後山間，一般山友稱為「北宜古道」的山徑，因乏人行走，路徑幾乎被雜草、藤蔓掩蓋，成為探險者的天堂。

● 步道介紹

由坪林茶葉博物館附近進入東坑產業道路，道路終點即是湖桶古道的乾元宮登山口。「湖桶」也被稱為「大湖桶」，因為在地形上是一個四面環山的谷地，才有這個以地形形勢取名的地名。昔日因為誤傳藏有抗日分子，引來日本軍警的注意。

一八九七年農曆十月底，日軍利用當地舉行年尾廟會拜拜，全村聚集慶祝熱鬧之際，派遣大批軍警上山圍剿，不論老弱婦孺一律屠殺，死亡人數達數百人。目前還居住在湖桶遺址附近山中、柑腳村6號的高海先生的祖父，當時因人在村莊較偏遠處拔祭祀用豬公的毛，僥倖逃過一劫，見證著這一段史實。湖桶村一帶目前還留有許多房屋的地基，昔日事件發生的地點廟會平台留有廣大的砌石遺跡，其旁的小溪溝，據說是屠村後掩埋屍首的地方。

沿著湖桶村的叉路口繼續東行，踏上滿布青苔的石階，登上湖桶鞍部，這裡古代的地名叫「統櫃」，曾是古道上旅人駐足休息的地方，附近可以發現大正十一年（一九二二年）所立的專賣局基石，以及一間小小的無主石棚。往右沿著山谷前進，經

過梳妝樓山與梳妝頂山間的四叉路口鞍部，正式邁向北宜古道的旅程。

由於年久失修，北宜古道山徑崩坍處處，地方政府也沒有刻意維護，所以較適合較有登山經驗的人前往。目前此段古道上僅殘存有土地公廟、專賣局造林地基石以及古墓等遺跡，由此前往頭城還有三至四小時的漫漫長路。

【交通資訊】 由國道5號坪林交流道下，經坪林茶葉博物館循東坑產業道路，約6K抵乾元宮登山口。前往湖桶古道及北宜古道，如何接駁是一大問題，最好僱專車接駁較為便捷。

【步行時程】 全程約6小時左右

坪林乾元宮登山口↓20分／建牌崙叉路口↓40分／胡桶遺址叉路口↓50分／梳妝樓山四叉路口↓60分／土地廟↓30分／馬鞍格↓60分／刣牛寮鞍部↓80分／風空子溪山↓10分／四堵戰備道5.4K

▲ 胡桶古道上的胡桶遺址。

▲ 虎寮潭是昔日淡蘭古道上的重要據點。

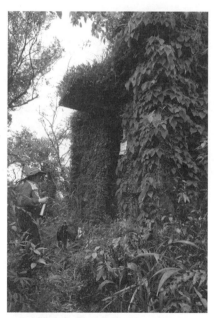

▲ 荒煙蔓草中的北宜古道。

▲ 梳妝頂山位於北宜古道的四叉路口附近，
有廢棄的雨量站遺址。

註6：這條山路的路線，在《台灣府輿圖纂要》的「噶瑪蘭輿圖」中「頭圍後山通艋舺小路」，有著詳細的描寫。「…近年來木拔道通，生番斂跡；路由頭圍新闢小路，山程九十餘里，可一日抵艋舺。路由頭圍後山土地坑北行，越嶺十五里樟崙，東轉下嶺至炭窯坑。遠山西行十五里統櫃，樹林陰翳，障避天日（此段為北宜古道）。循嶺而下，穿林度石，八里為虎尾寮（此段為湖桶古道）。西南行過溪，上大嶺八里大粗坑，四里崙仔洋。過溪，平洋三里石亭，六里枋仔林，三里深坑渡，翛然一片坦途；至萬順寮再上山崙，六里樟腳、三里六張犁，此去十五里，一帶大路，直達艋舺武營頭出口（自虎尾寮潭以下，皆西南行）。」

亞馬遜之路：哈盆中嶺古道

【路線困難度】★★★★★

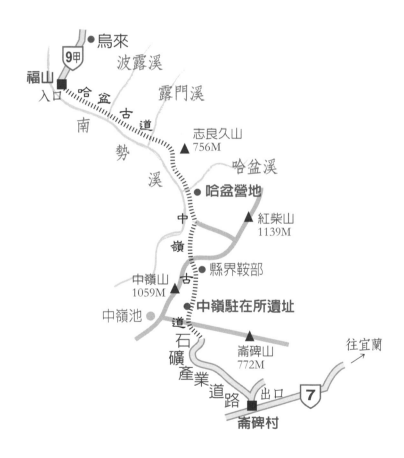

烏來
波露溪
9甲
福山
入口 哈 盆 古 道
露門溪
南
勢
志良久山
756M
溪
哈盆溪
哈盆營地
中
紅柴山
1139M
嶺
縣界鞍部
中嶺山
1059M
古
中嶺池
中嶺駐在所遺址
道
石
崙碑山
772M
礦
往宜蘭
產
業
道
路 出口 7
崙碑村

尋訪重點：藉著尋找淡蘭間的理蕃隘勇路，了解日據時代北宜間「屈尺—叭哩沙」橫斷隘勇線的理蕃史。

● 走讀歷史

曾經是《噶瑪蘭廳志》中所描述，進入噶瑪蘭的第二條路線「大坪林線」（註7），日據時代卻成為理蕃的隘勇線，台灣光復後則成為炎炎夏日，哈盆荒谷的最佳探險路線。

一九〇五年日人為了控制烏來地區的泰雅族，及開發叭哩沙平原（宜蘭縣三星鄉），修築了一條北宜間的隘勇線，這條著名的「屈尺—叭哩沙」橫斷隘勇線總長度達十四里（約五十五公里），大致從烏來信賢部落經福山、哈盆、中嶺縣界鞍部到九寮溪步道口，對於當時北台灣的理蕃行動，有著重要的戰略防線意義。

對於愛好登山野營的人來說，這條隘勇理蕃防線則是夏日裡最清涼的回憶。那時登山隊伍都是由烏來福山進入哈盆古道，在哈盆部落遺址附近野營，隔日沿著古道水路出宜蘭雙連埤。一九九〇年位於古道上的福山植物園成立，進出受到管制，所

以越嶺雙連埤的路線逐漸沉寂，而前身為「屈尺—叭哩沙」隘勇線，越嶺崙埤的中嶺道轉而成為大同鄉原住民傳統獵人，出入附近山區的重要通道。

● 步道介紹

哈盆越嶺路線與桶後越嶺、巴福越嶺並稱為烏來的三大越嶺路線，素有台灣的亞馬遜河荒徑之稱。

由福山哈盆越嶺國家步道登山口進入後，先經過一段竹林的下切路線，就會接上直接由福山部落過來的「卡拉莫基登山步道」，沿著平緩的步道溯南勢溪上游深入。

古道越過波露溪及露門溪兩大支流，露門溪畔還留有吊橋頭的遺址。到達哈盆部落遺址營地前有一處左上的叉路口，可以通往志良久山及越嶺到福山植物園。哈盆部落遺址正好位於哈盆溪與南勢溪的匯流處，營地腹地寬廣，附近溪流寬平清淺、游魚處處，是夏日戲水消暑的好去處。

前往中嶺古道，必須沿著南勢溪上溯約一小時，古道入口在面對上游的左側，需仔細尋覓才能發現。進入後逐漸爬升到縣界鞍部，這一段路較為悶熱潮濕，除了一

小段崩坍地略有視野外，都是在低海拔茂密的森林裡穿梭；縣界鞍部上，目前還留有一個歷史悠久的林務局指示牌，表示這裡是古道翻越雪山山脈的越嶺處。

古道在縣界鞍部後，穿越一片柳杉造林地，還會經過中嶺駐在所遺址，然後抵達崙埤池及中嶺池的叉路口。此地距離古道的出口「石礦場登山口」只有數分鐘的路程，不過要抵達崙埤部落，卻還有漫漫長長的石礦產業道路。

這條古道能看到的古蹟雖然有限，卻有豐富的低海拔生態景觀，也可以順訪幽靜的崙埤池和中嶺池，哈盆荒谷更是值得探訪的南勢溪上游桃花源祕境。

【交通資訊】由烏來往福山方向，過福山國小後左轉，經福山一號橋後至產業道路終點附近，即為哈盆越嶺古道的登山口。

【步行時程】全程約 8～9 小時左右

哈盆古道登山口→ 90 分／波露溪→ 50 分／露門溪→ 50 分／ 9 Ｋ志良久山叉路→ 25 分／哈盆營地→ 70 分／沿溪上溯抵古道入口→ 140 分／縣界→ 60 分／四叉路口→ 10 分／礦場登山口→崙埤

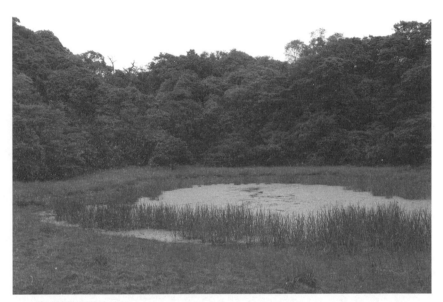

▲ 中嶺古道附近的中嶺池。

▲ 中嶺駐在所遺址。

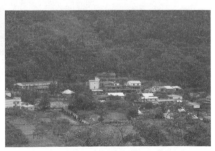

▲ 烏來福山部落是哈盆中嶺古道的起點。

註7：哈盆中嶺古道的前段在《噶瑪蘭廳志》僅有很簡短的描述，「蘭初開時，預籌進山道路，以備策應。……一由艋舺之大坪林進山行走，經大湖隘抵東勢之溪洲，在泉人分得地界之內；」「大湖隘」為宜蘭縣員山鄉的湖東、湖北、湖西村，「東勢之溪洲」為現今七賢村，所以這條淡蘭古道的路線大致上是由烏來經哈盆古道，福山植物園而出雙連埤的路線。

第8章

百年古道淡基橫斷

清代北台灣最後一條神秘軍用道

關於清朝割讓台灣前三年的淡基橫斷古道，算是另類的百年古道傳奇。不若多數郊山步道都已經變身成石階步道，這一帶仍是荒野小徑，且擁有北台灣山區最漂亮的草原，只要躺在草地上，就可盡享整個大台北城鋪陳在眼前的美麗風光。

七〇年代陽明山區擎天崗一帶，大家所熟知的登山路線只不過是石梯嶺、頂山縱走，屬害一點的登山者才會深入大尖山及磺嘴山一帶。在那個年代，古道也不是顯學，直到八〇年代登山博物學家林宗聖老師完成大屯山全區溪谷溯源探勘，將在此區溯溪時所發現的山徑古道分區整理，並於一九九四年撰文「陽明山的十二條古道」發表於《聯合報》及《中國時報》上，再加上楊南郡、李瑞宗等多位古道學者陸續發表有關全台灣相關的古道調查報告，一時之間風起雲湧，「古道」正式進入全民運動的新紀元。

由鹿窟坪入淡基橫斷史

一九九〇年至二〇〇〇年全台古道熱之時，我依循著報紙粗淺介紹探勘榮潤古道，和在登山口附近居住多年的阿婆閒談，阿婆告訴我最近已經有多隊人馬來探勘，比她居住在此區數十年所遇的登山旅遊人士還多。而整個陽明山區的古道幽徑，也就是從那個時代開始逐漸為人所熟知。而此區最熱門的古道之一「鹿窟坪古道」，也就是淡基橫斷古道的東段主軸路線之一。

依據古道專家李瑞宗教授的調查報告，淡基橫斷古道最早記錄於一八九三年台東知州胡傳的私人日記「台灣日記與稟啟」，其中特別說明了該路線「皆由山間取徑，海上窺望不及，無險阻，直捷而平坦。」另外在一九一八年刊行的《台灣郵政史》一書，描述一八九二年清政府開闢了基隆及淡水（昔日稱為滬尾）間的道路，其間經過大武崙、鹿窟坪、竹子湖而抵達淡水，此古道路線恰好橫貫七星山、小觀音山與大屯山等山區，成為另類橫貫北台灣山區的道路，所以稱為「淡基橫斷古道」。

為何清朝要開闢這條橫貫山區的古道，則可能於中法戰爭有關。一八八三年，清朝與法國因為爭奪越南領土，開啟中法戰爭，戰事除了在越南境內，法國海軍上將孤拔並率領遠東艦隊，打敗清廷的福建、南洋兩艦隊，占領台灣的基隆和澎湖。據說基隆曾被法國占領達一年之久，所以清朝才會開闢一條連接淡水及基隆兩大港口的軍用道路，以避免沿著北海岸行軍而被法軍艦隊察覺，這可能就是開拓淡基橫斷古道的原因。

探訪淡基橫斷古道選

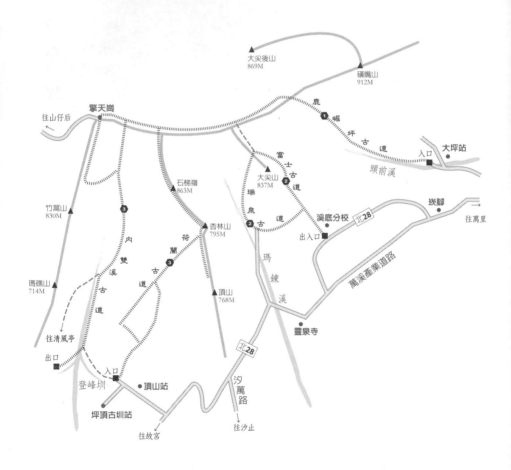

▲ 淡基橫斷古道旁的翠翠谷及礦嘴山。

▲ 杏林山是石梯嶺與頂山間的小山丘。

▲ 富士古道後段有柳杉林的景觀。

▲ 活躍在草原區的野牛。

「湖南營」非「荷蘭營」

整條淡基橫斷古道最重要的遺址，就是位於冷水坑步道觀景台附近小丘的清代河南營遺址。這裡曾經是清兵行軍的中繼站，昔日有石牆及槍孔。河南勇營因為口音的誤傳，也被稱為「荷蘭營」，其實真正應該叫做「湖南營」，指的是清朝中期曾國藩所領導的湖南部隊，也就是歷史上與太平天國打仗而著名的「湘軍」，到了清朝末年，成為派駐台灣的湖南勇兵部隊。

這條古道全程約六十七華里（約三十八‧六公里），行軍路程約需兩天，河南營遺址正好位於旅途中點，平坦的山頭空地除了利於遠眺敵情，也很適合紮營休憩。

過了「湖南營」後的淡基橫斷古道西段，因為巴拉卡公路（101甲縣道）的開闢，已被截斷成七零八落的狀況，探尋不易。

現今的七星及大屯山區，因為有獨特的火山地景與高山風貌，早在昭和九年（西元一九三四年）就被當時的台灣總督府規劃為國家公園預定地，特別成立「大屯國立公園協會」，部分淡基橫斷古道西段路線，也成為登山者攀山越嶺的山徑。當時為

了因應登山者的需求，還特別於大屯山鞍部附近興建了木造的山中小屋「國立公園山之家」，山屋大小約十八日坪，除住宿空間外還有浴室、餐廳、壁爐等設施，四周還有大片草坪可供露營。造訪位於大屯山鞍部附近的山之家遺址，廣大的地基與高聳的煙囪依然，見證著這段「陽明山國家公園」的古早歷史。

淡基橫斷古道的歷史定位及開闢過程，雖然還有很大的討論與研究空間，對於許多古道愛好者來說，這裡卻以擁有優美多樣化的景觀聞名；有如塞外牧場草原風情的青翠谷地、交錯在夢幻森林裡的迷霧山徑、路旁時而出現的清泉流水、撫慰旅人心靈的石棚土

古道小辭典

中法戰爭

因為法國想要先奪取基隆地區的煤礦做為戰艦燃料，再進一步控制清朝統治的中國沿海各港口，所以決定前進登陸謀奪基隆港。

清朝特別派遣福建巡撫劉銘傳來督戰，戰事由法軍駛入基隆港，清軍開炮還擊開始正式宣戰，整個戰事遍及基隆、淡水及澎湖等地，不但有港口登陸戰，還有清法兩軍在北部山區的攻防戰，後期在英國的調停下，一八八五年簽訂《中法新約》，法軍艦隊撤離，戰事才告終止。

地公，伴隨著這條號稱「清代北台最後一條軍用道路」的傳奇故事，巧妙地隱藏在陽明山少人知悉的後山秘境裡！

延伸閱讀

1. 《淡基橫斷古道自然及人文資源調查研究》，計畫主持人：李瑞宗，陽明山國家公園管理處。

2. 《陽明山十大傳奇》，林宗聖著，人人出版股份有限公司。

橫斷擎天崗：鹿崛坪古道

【路線困難度】★★★

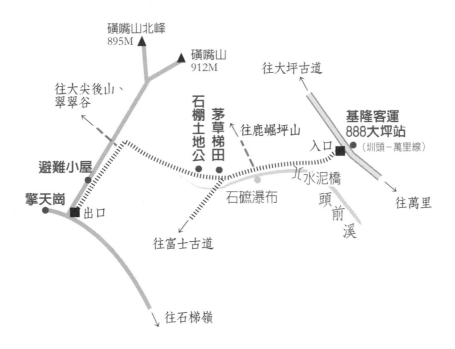

礦嘴山北峰
895M

礦嘴山
912M

往大尖後山、
翠翠谷

往大坪古道

石棚土地公

茅草梯田

往鹿崛坪山

基隆客運
888大坪站
（圳頭－萬里線）

入口

避難小屋

水泥橋

擎天崗

出口

石磋瀑布

頭前溪

往萬里

往富士古道

往石梯嶺

尋訪重點：探訪淡基橫斷古道東段主線，如今沿途還遺留有圳口埔、三十六崁、鹿堀坪土地公等遺跡。

● **走讀歷史**

淡基橫斷古道開闢於清廷割讓台灣的前三年，可以算是台灣清朝統治史上的最後一條官方或軍用古道，大約是循著今日鹿堀坪古道兩旁的路線。（註1）

二○○四年，家住大坪八十四歲的吳老先生帶領李瑞宗老師的探勘隊勘察淡基橫斷東段的路線，了解昔日古地名三截彎仔、三十六崁、石礁瀑布、鹿堀坪土地公等的位置，當時還有大片美麗的梯田草坪景觀，今日則因放牧牛隻減少而為茅草盤據，十分可惜。

距離古道開闢一百二十年後的今天，我們還可以循著胡傳私人日記的描述，走一趟鹿堀坪古道，懷念淡基橫斷的昔日風光。

● **步道介紹**

由古道登山口進入不久，會發現典雅的拱型小水泥橋，然後沿著新整修的水圳

旁走一段路，再進入泥土路原始山徑。古道沿途有兩個明顯的上升段，就是所謂的「三截彎仔」與「三十六崁」石階路段，路旁左側不時有叉路可到頭前溪谷玩水；有時也會碰到溯溪的團隊，在此練習或體驗清涼的攀瀑活動。

一個多小時後，右手邊可發現昔日古道的信仰中心「鹿堀坪土地公」，接著會穿梭在一片茅草叢中。這片茅草叢就是十多年前鹿堀坪最熱門時期的美麗梯田，那時這裡可是許多人夢想中，有清溪、有草地的美麗營地。

續行古道，待涉渡過最後一次溪流就開始陡升段，接上磺嘴山的登山步道前，可以看到生態保護區禁止進入的告示牌，有事先申請者方可繼續前進，沒有申請的山友最好在此原路退回，以免受罰。

續走步道後可以前往攀登磺嘴山，或是轉往山谷造訪「翠翠谷」。這片美麗的谷地在一九七六年曾發生三人死亡山難事件，之後為了避免附近常因大霧造成山友迷路，陽明山國家公園特別限制三人以上才能成行的規定。往石梯嶺方向還會經過大尖山叉路口、避難山屋，然後一路下坡在保護區鐵門前接上石梯嶺的步道，由此去擎天崗路程已經不遠。待完成淡基橫斷古道的東段路線，有空還可再去找找昔日河

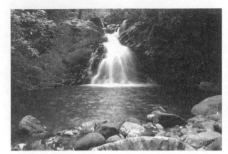

▲ 古道旁的小瀑布。

▲ 翠翠谷與磺嘴山。

▲ 初段古道是沿水圳行走。

▲ 避難山屋所在的位置即是昔日的聖媽公崙頭。

南營的遺跡，讓此趟尋幽訪古之旅畫下完美句點。

【交通資訊】由國道3號基金交流道下，左轉接台2線往萬里方向，在萬里市區接北28萬崁公路，轉接北28-1公路經大坪國小後抵達鹿堀坪登山口，或搭乘基隆客運888萬里圳頭線於大坪站起登，不過班次少，行前需確認好發車時間。

【步行時程】全程約需3～4小時左右

基隆客運大坪站↓15分／古道登山口↓50分／瀑布叉路口↓5分／鹿堀坪山叉路口↓10分／石棚土地公↓40分／磺嘴山叉路口↓15分／避難小屋↓40分／生態保護區柵欄↓30分／擎天崗

註1：一八九三年胡傳在《台灣日記與稟啟》上記錄著「自基隆西北取道循山而行……，八里至大坪腳，四里至鹿角坪，七里至磺山頂，……」。

傳說中的放牛路：富士古道與瑞泉古道

【路線困難度】★★★

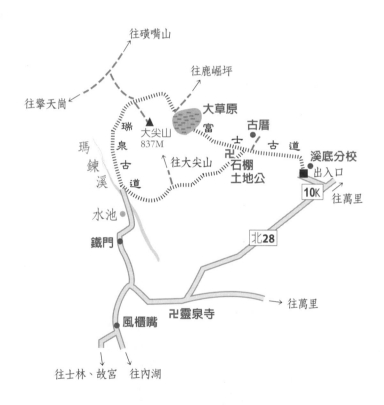

尋訪重點：富士古道及瑞泉古道屬於淡基橫斷古道東段的支線，沿途有石棚土地公，以及昔日陽明山牧場留下的大草原景觀。

● 走讀歷史

富士古道是以古道終點的富士坪大草原而聞名。一九二〇年，當時的台北州政府委託士林街長潘光楷創設「大嶺牧場」，開始在此區放牧及畜養牛隻；一九五二國民政府接手經營改為「陽明山牧場」，極盛時期範圍達四百多公頃。富士坪即為昔日牧場的一部分，古道則可能是附近居民出入放牧的路線之一。

一九九〇年代富士坪還擁有廣大的草原範圍，今日則因為陽明山牧場範圍縮減，以及牛群衰老及數量凋零，導致蕨類逐漸成為優勢族群，而讓草原的範圍大量縮減。因為草原風光不再，富士古道也從昔日的熱門路線，還原成幽靜的荒野小徑，如果搭配瑪鍊溪旁的瑞泉古道，就可成為完美的O形路線。

大尖山為大屯火山群的錐狀火山遺跡，因為山形酷似日本的富士山，所以日據時代牧場經營時，山頭附近的草原很自然地被稱為「富士坪」而一直沿用至今。

▲ 瑞泉古道旁的大水池。

▲ 今日的富士坪與磺嘴山。

▲ 瑞泉古道上的小土地公廟。

▲ 瑞泉古道上的開墾遺跡。

註1：如今登山界所稱的瑞泉古道與當初發現者林宗聖在《陽明山十大傳奇》的稱呼有所不同，其中的瑞泉古道南北段就是原書的「林市古道」，而登山人稱的瑞泉古道東西段則是原書中的「瑞泉古道」。

荷蘭原是河南勇：荷蘭古道與內雙溪古道

【路線困難度】★★★★

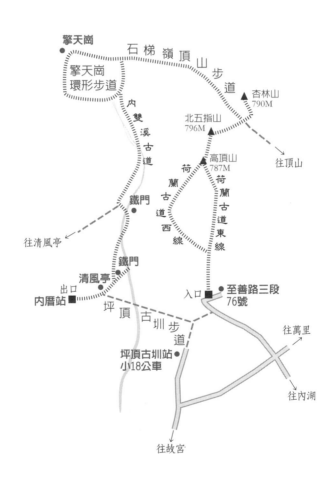

擎天崗

石梯嶺頂山步道

擎天崗
環形步道

內雙溪古道

杏林山
790M

北五指山
796M

高頂山
787M

往頂山

荷蘭古道西線

荷蘭古道東線

鐵門

往清風亭

鐵門

清風亭

出口
內厝站

入口

至善路三段
76號

坪頂古圳步道

坪頂古圳站
小18公車

往萬里

往內湖

往故宮

尋訪重點：同屬淡基古道支線，荷蘭古道流傳著昔日荷蘭人攻打西班牙人的傳奇故事；而內雙溪古道旁的溪谷，則擁有此區最秀麗的溪谷風光。

● 走讀歷史

傳說荷蘭古道是一六四一年荷蘭人攻打西班牙人所走的路線。台灣在一六二四至一六六二年間，是受到荷蘭東印度公司的統治殖民時期，而位於坪頂古圳的取水源頭的荷蘭古道及內雙溪古道，此區域最早於清朝乾隆年間才有先民進入開墾拓荒，所以推測「荷蘭」可能是類似河南勇，代表昔日來台的湘軍，因口音誤傳所造成的另一種稱呼，而不是真正有荷蘭人在此活動的史跡。

此區的古道原來只是山間小徑的規模，二○○八年至二○一四年間，由於熱心山友劉永生先生及眾多山友的羨心維護，利用鐮刀、鋤頭等工具將山徑雜草清除及整平，並於沿途石塊上標示相關里程距離，總計在內雙溪到石梯嶺頂山一帶，共開闢出包括竹篙嶺古道、內寮古道、碼碟古道、內雙溪古道、荷蘭古道等多條山徑，讓人可盡情享受悠遊於山巔水湄的古道健行樂趣。

● 步道介紹

不論搭乘大眾運輸系統或是自行開車，很容易就能到達登山口坪頂古圳站，此處停車也很方便。

由此沿著坪頂古圳步道上到至善路三段，荷蘭古道的入口正好位於風行咖啡館旁。古道沿著山腰迴繞登行，路旁可見疊石砌牆，也有部分類似營盤的石塊地基，可能跟昔日軍隊駐紮的遺址有關。續行古道會穿過一片草原，而出口恰好與石梯嶺與頂山步道呈現垂直交錯，步道旁邊就是內行人才知道的杏林山幽境，這裡有擁有草原及類似聖誕樹造景的杉林景觀，可媲美許多台灣高山上的美麗營地。

從擎天崗環型步道接近碉堡附近，可以發現內雙溪古道的入口，由此開始踏上綿延數公里之遙的溪谷小徑，山徑與內雙溪谷形影不離，讓旅人可以盡情地走讀這一條溪谷的原始風光。內雙溪溪谷擁有潔淨無比的溪水，但見魚群悠游其間，而幽美的古道就蜿蜒於溪流兩側，可上溯杏林山的桃花源谷地。第一次造訪的人總是會驚訝地發現，台北繁華市區的近郊竟然有著這樣一條如此清幽的小徑。

▲ 石梯嶺一帶雲霧中的草原風光。

▲ 內雙溪古道入口位於擎天崗環型步道旁。

▲ 古道有小小箭頭指標。

▲ 內雙溪古道旁的百年古厝。

【交通資訊】由台北捷運淡水線「劍潭」站下車，轉乘小18公車到終點站「坪頂古圳步道口」起登；或自行開車經故宮沿至善路二段，到達位於至善路三段371巷的步道口起登。

【步行時程】全程約需5小時左右

坪頂古圳站→30分／至善路三段76號登山口→30分／荷蘭古道東西線叉路→50分／高頂山→10分／北五指山→15分／石梯嶺登山步道→30分／擎天崗環行步道→50分／水源保護區鐵門→50分／鐵門→20分／清風亭→10分／內厝站

第 9 章 **重返大豹社**

跨越三個時代，瓦旦父子傳奇的一生

空谷悠悠，昔日大豹社事件、枕頭山戰役，頭目長子、醫生、議員都已成為歷史的過往雲煙。經歷三個時代的政權轉移，只剩下大豹溪水依然川流不息，為昔日「大豹社」部落英靈以及瓦旦父子的英雄傳奇，留下些許歷史記憶。

每年到了酷暑玩水季節，新聞報導常常會出現「大豹溪」的名字，讓人聞之色變。大豹溪溺水死亡率曾高居全國之冠，被列為新北市危險水域而為眾人熟知，但你可能不知道，那裡原來曾是古戰場，流傳著許多傳奇故事。

地處今名「插角」附近的大豹社，就位於大豹溪流域溺水率最高的中游地帶，是整個故事發展的核心區域。大豹社在地理位置上靠近昔日的三角湧（今名三峽）市區一帶，自清朝以來，平地人入山採樟、製樟，與山區原住民就時有衝突發生；後來更因為日人大動作進入山區經營相關產業，與原住民的衝突也愈演愈烈。

大豹社事件血染大豹溪

日本統治台灣進行理蕃政策時期，台灣第五任總督佐久間左馬太為主張以戰止戰的行動悍將。他改變以往對原住民的安撫政策，採取鎮壓與安撫兼施的理蕃策略，利用優勢的軍警力量鎮壓原住民反抗行動。對他而言，槍桿子才是最好的治理工具。

為了擴展三峽山區樟腦事業的版圖，日本軍警開始鎮壓及控制大豹社的原住民，沿著現今三峽地區鹿窟尖與白雞山的稜線開闢隘勇線，並設立隘寮設施。不過由於

屢次遭到泰雅族人打游擊的奇襲戰術攻擊，造成隘勇線上的日軍傷亡慘重，一九〇六年開始，佐久間總督便採用較強硬鎮壓的理蕃政策，首先由昔日的深坑與桃園兩廳調度一千四百五十四名兵力組成聯合部隊，兵分兩路進擊山腳下的大豹社。率領族人英勇抵抗的大豹社頭目瓦旦．變促以有限人力無法阻擋強大的日軍火力，歷經十多次激烈戰鬥後，在猛烈的砲火下逐漸敗退，最後只得率領所剩無幾的族人離開傳承多代的家園祖居地，遷居到角板山的志繼社與詩朗社（今桃園復興區三民村、霞雲村一帶）。

這段原住民與日軍浴血奮戰的故事，就是日據時代理蕃史上重要的「大豹社事件」。

枕頭山戰役後的英雄末路

大豹社事件後，同年三月十四日，包含大豹社泰雅族的大科崁前山群舉行了第一次歸順日軍的儀式。獲得勝利的日軍亟欲乘勝追擊，以達到對當地原住民完整的控制，開出「不侵犯其祖居地」及「不改變其生活」兩個條件，但也同步擴張山區隘

重返大豹社古道選

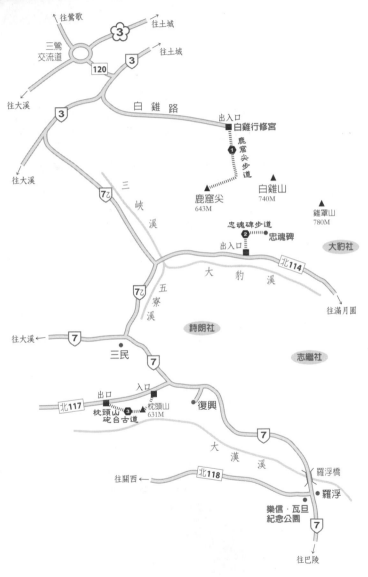

往鶯歌
往土城
三鶯交流道
往土城
往大溪
白雞路
出入口
白雞行修宮
鹿窟尖步道 ①
往大溪
三峽溪
鹿窟尖
643M
白雞山
740M
雞罩山
780M
忠魂碑步道
② 忠魂碑
出入口
大豹社
北114
往滿月圓
五寮溪
大豹溪
詩朗社
往大溪
三民
志繼社
出口
入口
北117
枕頭山
砲台古道 ③ 枕頭山
631M
復興
大漢溪
往關西
北118
羅浮橋
羅浮
樂信．瓦旦
紀念公園
往巴陵

▲ 樂信‧瓦旦紀念公園。

▲ 位於大豹溪流域附近的插角，是昔日大豹社事件激戰的區域。

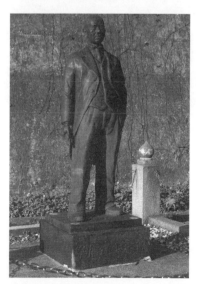

▲ 位於紀念公園旁邊的樂信‧瓦旦銅像。

勇線，以進逼圍堵的方式，以期進一步謀取山區龐大的樟腦利益。此時，瓦旦‧燮促及大豹社幸運存活下來的族人命運又再次受到考驗。

位於現今桃園復興區的枕頭山，整座山勢除山頭連稜附近較平緩之外，四周都是陡降的地形，聳立於群山之中，彷彿架在床頭的枕頭，居高臨下，儼然成為附近最重要的軍事重地。一九〇七年，在枕頭山附近進行隘勇線擴張的日軍與附近的泰雅族群再次發生激烈衝突。原住民採用挖掘壕溝的方式對抗日軍的槍炮手榴彈，雙方激戰四十多日，日軍戰死兩百多人，終於攻下了枕頭山。「枕頭山戰役」不但再次重

台灣總督

台灣總督是日據時代台灣地區最高行政首長，擁有行政、立法及軍事的最高權力，一般由日本天皇指派人選。一八九五到一九四五年間，共計派駐有十九個台灣總督，早期多以武官擔任，例如第一任的樺山資紀為海軍大將、第五任的佐久間左馬太為陸軍大將，中期則是以文官為主，後期因為日本軍政府當政，又改為派駐武官來擔任台灣總督。位於台北市博愛特區的總統府，就是以昔日的台灣總督府改建而成。

挫附近的泰雅族各社，也讓身為領袖的瓦旦‧燮促開始重新思考該如何在戰火中保存族人的命脈，才不會陷入亡族滅種的隱憂。

望著戰爭後破碎的家園及鮮血染紅的山林，瓦旦頭目做了生平最沉痛的選擇，他選擇一條顧全大局、投降歸順的不歸路，還為了向日軍表示輸誠，自願讓年僅八歲的長子樂信‧瓦旦成為日軍手中的人質。

一九一一年，五十五歲的瓦旦‧燮促嚥下最後一口氣，曾經縱橫山林擁有強健體魄的他因積勞成疾而英年早逝，從某個角度來看，其實是一代英雄的抑鬱以終。

白色恐怖下的犧牲者

昔日無憂無慮的孩童樂信‧瓦旦長大後已改名為渡井三郎，幾乎忘記傳統泰雅文化的他恰好搭上日本「皇民化運動」重點栽培的便車，成為理蕃政績的樣版案例。

天資聰慧且認真學習的渡井三郎在角板山蕃童教育所開始接受現代化教育，一路升學，並於一九二一年自台大醫學院的前身「台灣總督府醫學專門學校」畢業，成為日治時期少數受到高等教育的原住民菁英分子。畢業後他一方面行醫救人，也開始

擔任日方與泰雅族原住民間的溝通橋樑。一九四五年被聘為台灣總督府評議會員，正式躋身上流社會菁英分子之列。

一九四五年八月日本戰敗正式投降，為配合政權轉移，「渡井三郎」這次有了漢人姓名「林瑞昌」。「二二八事件」期間，他回想起昔日「大豹社事件」後父親為了避免更多無辜傷亡，選擇委曲求全的方式，於是他再次勸導族人不要反抗政府，成為當時安定山區治安的另一股民間力量。

五年後，憑藉著曾獲聘為日治台灣總督府評議員的經歷，他在一九五二年當選第一屆台灣省臨時議會議員，成為爭取原住民權益的民意代表。在那個極權專制的年代，樂信‧瓦旦堅持理念，遇事則採敢說直言的問政方式，直接指明當時政府的山地管理政策不如日本人，因而得罪專注於整肅匪諜及異議分子的政治當局，不久就被以「高山族匪諜案」的罪名拘捕陷害，並在倉促審判與欠缺詳細查證的狀況下，次年即被以叛亂罪名執行槍決，成為白色恐怖下的犧牲者，死時年僅五十五歲。

空谷悠悠，昔日大豹社事件、枕頭山戰役，當時的頭目長子、醫生、議員都已成為歷史的過往雲煙。經歷三個時代的政權轉移，昔日「大豹社」部落英靈以及及瓦

旦‧爕促和樂信‧瓦旦父子的傳奇
故事已漸漸為人遺忘，如今只剩大
豹溪水依然川流不息，為這些英雄
傳奇保留下些許歷史記憶。

古道小辭典

皇民化運動

為日本在第二次世界大戰時所採行的教育同
化運動。日人尤其重視台灣原住民的教育同
化，會特別選擇資質優異的原住民，透過安
排接受西式現代化教育，從小時就加以重點
栽培使成為菁英分子。目的除了希望透過教
化成功案例來宣揚「理蕃政策」的政績外，
也希望減低其對於外來統治的反抗心理。台
灣的皇民化運動自一九三六年開始推行，第
十七任總督小林躋造任內推行最力，內容還
包含台灣人改採日本姓氏、建立神社、對日
本國旗國歌的敬愛等一系列的日本化運動。

白石鞍砲陣地：鹿窟尖步道

【路線困難度】★★★

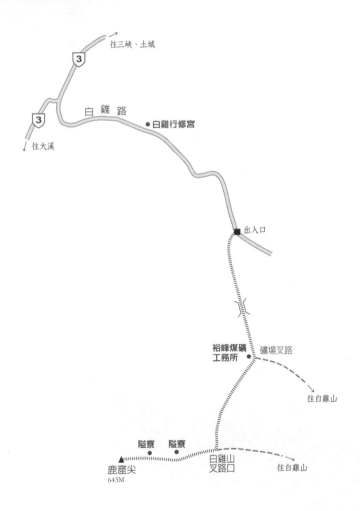

尋訪重點：走一趟一九〇五年日本人所設的白石鞍隘勇線，探訪白石鞍山隘勇分遺所遺址，憑弔昔日砲台遺跡。

● 走讀歷史

日本人當初由三峽地區進入山區開墾及發展樟腦事業，首當其衝遭遇的就是大豹社的泰雅族。由於泰雅族出草獵人頭的風俗，加上日人入侵祖居地以及雙方針對山林產業的利益問題，造成衝突不斷，所以日本人希望藉由隘勇線的擴張，擴大其所掌控和統治的範圍。

大豹社事件發生前一年，日本人就已經在大豹社附近建構整段的防守線。這條由上瓦厝埔，經烏才頭、白石鞍山（鹿窟尖）、打鐵坑延伸至白沙鵠（白雞）的白石鞍隘勇線，也被稱為「福元山隘勇線」，途中還設立有「福元山隘勇監督所」，駐紮軍隊指揮附近的分遣所及隘寮。古名白石鞍山的鹿窟尖，山頂四周至今還留有土牛式構造的防禦工事；這裡也是昔日隘勇線上的「白石鞍山隘勇分遣所」所在地，據說曾架設有令大豹社居民聞風喪膽的火炮。

● **步道介紹**

1.白雞三山與裕峰煤礦

在北郊登山路線有所謂的「白雞三山」，指的就是三峽白雞行修宮後方，包含鹿窟尖、白雞山、雞罩山，由西向東一列排開的三座山峰，其中於鹿窟尖附近數個山頭所發現的土牆等防禦工事，除了是砲台遺跡，也包含當初設立的各個隘勇分遣所及小型的隘寮。

位於三峽的白雞行修宮是台北行天宮的分部，主要奉祀關聖帝君，香火鼎盛，此地也是登鹿窟尖尋幽懷古的登山口。

由廟旁產業道路上行，不久就會發現右側過小橋接往昔日忠義煤礦台車軌道的路徑，這條路線也是一九○五年日人所建立白石鞍隘勇線的軌跡，今日則成為白雞山登山步道。循著台車道一路上行，不用半小時就可抵達海山煤礦忠義坑的遺址，也被稱為裕峰煤礦工務所，附近還有裕峰煤礦二坑礦坑口。此處為登山步道的重要叉路口，左側可直接登上白雞山，右邊循著礦場工務所遺址的路線則是前往鹿窟尖的

步道。

2. 鹿窟尖隘勇遺跡

循著陡峭山徑在陰濕的山谷陡上，半途可發現駁坎遺跡，可能是福元山隘勇監督所的遺址，小徑一直陡上到稜線才緩和下來，此處是另一個叉路口，右側往鹿窟尖還要經過數個山頭，在山頭上仔細尋找，還可以發現昔日隘寮的蹤跡。由於這些隘寮都是土牛式構造，所以崩毀得也特別快。鹿窟尖剛好是在最後一座小山頭，山頂立有總督府圖根點基石，附近也有類似土牛式隘寮構造的遺跡。此處居高臨下，整個大豹溪流域的山區一覽無遺，難怪日軍要在此處架設大炮，對付大豹社的泰雅原住民。

古道小辭典

土牛式隘勇設施

可追溯至清朝，是山區最簡單的防禦工事。一般以挖掘壕溝的方式沿山稜構建，所挖起的土方直接在溝渠邊設置掩堡，讓防守的隘勇可以在溝渠內躲藏，並藉由土堆做為掩護。早期多稱之為「土牛溝」，也因為在地圖上多以紅線標示警，所以也稱為「土牛紅線」，多設置於漢人與原住民活動區域的界線。

▲ 忠義煤礦遺址附近就是福元山隘勇監督所的所在地點。

▲ 鹿窟尖山頂的隘勇防禦工事。

▲ 山頂有昔日砲台遺址的鹿窟尖。

【交通資訊】由國道3號三鶯交流道下，經三峽轉接台3線公路往大溪方向，再左轉北108公路到達白雞行修宮停車場起登。

【步行時程】全程來回約4小時左右

白雞行修宮→20分／步道登山口→15分／礦場叉路→40分／鹿窟尖及白雞山叉路口→40分／鹿窟尖→120分／返回白雞行修宮

激戰大豹社：忠魂碑步道

【路線困難度】★★

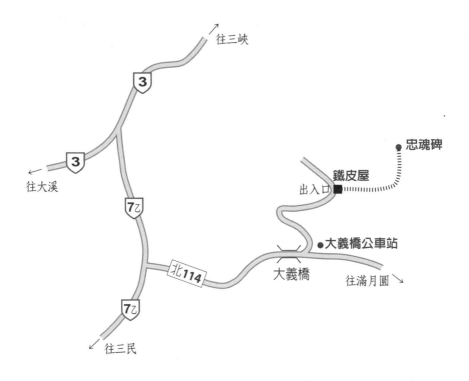

尋訪重點： 探訪山區少見且保存完整，設立於一九〇六年大豹社事件中戰況最激烈地點的忠魂碑。

● 走讀歷史

「忠魂碑」是日本明治政府對戰爭中陣亡戰士所設立的供養弔唁紀念碑，現今在日本國內及台灣都有發現類似碑碣。三峽地區據考證曾立有三座類似的石碑，分別是插角地區大義橋的「忠魂碑」、三峽中山公園內的「表忠碑」，及台北大學院址內的「隆恩埔戰役紀念碑」。可惜的是，位於平地的後兩座石碑如今皆已遺失，只剩位於山區的忠魂碑被保存下來。大豹社事件因為雙方兵力懸殊，泰雅原民在激戰數日後，寡不敵眾而戰敗，當時戰爭最激烈、死傷最慘重的地點就是在今日忠魂碑的設立點附近，也是考古學者盛清沂曾在文獻中所提到的「金敏仔山胞抗日遺跡」（註1）。

這個忠魂碑由於不是熱門遊覽地點，前往尋訪的人也有限，除了記述由來的碑文被塗抹去之外，外觀還保存得很好，為這段史實留下見證。

● 步道介紹

前往忠魂碑的入口，位於三峽往滿月圓森林遊樂區的公路上，明顯的地標是大義橋，附近的公車站牌正好名稱也是大義橋。由此循著上山的產業道路蜿蜒而上，經過豁然開朗的菜園開墾地，到達三叉路口時可見到鐵皮屋頂的涼亭，旁邊有黃色標柱的小徑就是通往忠魂碑的入口。三峽區公所曾整修此路徑，但因為年久失修路徑時好時壞，附近人家告知每隔數年都會有日本人來此憑弔祭拜。

山徑開始是緩坡腰繞而上，到達稜脊後須左轉陡坡上登，穿越雜草叢以及枝幹橫陳的雜亂倒竹陣後，就會發現忠魂碑隱藏在右側竹林內。除了忠魂碑三字鮮明可辨外，其餘建碑緣由的字跡皆已被塗抹破壞。因為當初設立時有平整的基盤平台，所以保留了一大塊空地，細心觀察可發現四周還留有昔日插放欄杆的孔穴；碑前有石階可以下到一條橫向古道，感覺以往是分成三層，層層登高來朝拜祭祀的朝拜道。

在荒煙蔓草中發現忠魂碑讓人有很深刻的感觸，不論政權如何變遷，歷史終歸還是留給歷史來評斷，因為這裡路況不明，只能期待有心人探訪來讓它重見天日。

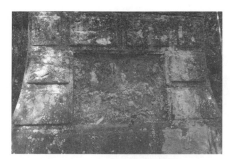

▲ 忠魂碑的勒石記述碑文已被破壞。

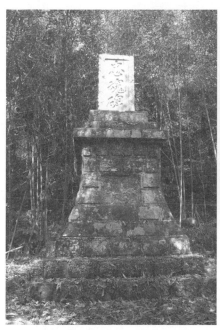

▲ 因在樹林深處而保存完整的插角忠魂碑。

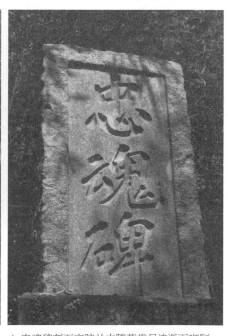

▲ 忠魂碑刻石字跡並未隨著歲月流逝而斑駁。

【交通資訊】由國道3號三鶯交流道下，先走台3號後左轉台7乙線，然後循著大板根森林溫泉渡假村及滿月圓遊樂區的指標，過橋左轉114公路，即可抵達大義橋公車站牌。

【步行時程】全程約1小時左右

大義橋公車站→10分／步道登山口→25分／忠魂碑→30分／原路回大義橋公車站

註1：根據盛清沂《台北名勝古蹟志》中「金敏仔山胞抗日遺跡」記載：「位今三峽鎮金敏仔東南約一公里，下臨插角溪，被負崇山，海拔四百有奇，形式險固。光緒三十二年（日明治三十九年），日人進犯三峽山地，七月擬設大豹（今插角）隘勇線。山胞聞訊，出奇夜襲，死日人隘察丁多名；並附近日人設備，皆為摧毀。七月二十一日，日人以桃園及深坑廳全部警察一千四百餘名，再次進犯，血戰五晝夜，山胞始退。後日人架設電網地雷以絕山胞交通，遂有其地。昔時有日人碑志，今殘石尚存。」

幽幽古戰場：枕頭山砲台古道與樂信・瓦旦紀念公園

【路線困難度】★★★

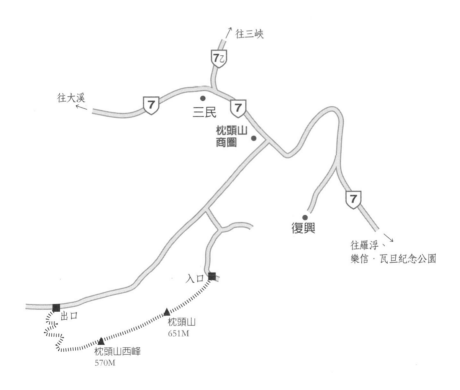

往三峽

7乙

往大溪

7

三民

枕頭山商圈

7

復興

往羅浮、
樂信・瓦旦紀念公園

入口

出口

枕頭山
651M

枕頭山西峰
570M

尋訪重點：尋訪枕頭山戰役發生的地點，順訪位於羅浮的樂信・瓦旦紀念公園，緬懷他傳奇的一生。

● 走讀歷史

枕頭山位於桃園縣復興鄉角板山附近，泰雅族人稱其為 Babo Barahoi，據說往昔曾是植滿蓮草（Barahoi）的山頭，也是泰雅族狩獵活動的獵場；由於地理位置位於大嵙崁山區大漢溪上游流域的重要制高點，自古皆是平地入山墾殖的兵家必爭之地。

此外，因為附近山地有豐富的樟樹林，也是北台灣品質最佳的樟腦產地，清朝年間就有劉銘傳與泰雅族的戰事發生（註2）。

一九〇七年五月，日軍繼大豹社一戰之後，更進一步進行「擴張插天山附近的隘勇線」軍事掃蕩行動時，在此地遭遇到泰雅族原住民的激烈抵抗，最後以強大火力才占領枕頭山。此次事件歷史上稱為「枕頭山戰役」，是讓頭目瓦旦・燮促更深刻體悟敵我戰力懸殊的一次戰役。瓦旦・燮促認知到日本這個新政權，是擁有現代化武

力及文明的強大敵人，為保住族人的命脈，幾經思考後決意向日本政府投降歸順。

日軍獲勝後勢力進入角板山，附近泰雅族各社自知難以抵擋，有些只得向日軍歸降，或遷往更深山的地方躲藏。

之後，漢人也逐漸開始進入墾殖建立聚落，位於今日復興台地的角板山才成為重要的漢蕃交易場所。

● 步道介紹

1. 枕頭山歷史古道

百年後的枕頭山，所有的戰事遺跡已消失殆盡，近年來桃園縣政府整建成為「枕頭山古砲台歷史古道」。健行者可由復興鄉熱鬧的「枕頭山商圈」葉記行商店旁的公路進入，循著「往枕頭山古砲台步道」的指標，找到位於枕頭山十三號民宅後方的登山口，由此循著竹林小徑上登標高六三一公尺的枕頭山，再循著稜線走到枕頭山西峰，沿路而下回到產業道路，取右漫步走回枕頭山商圈，剛好完成環行路線。

2. 樂信‧瓦旦紀念公園

位於羅浮往關西的188縣道與北橫公路的叉路口附近，有一座不起眼的小公園，這裡就是桃園縣文化局所設立的樂信‧瓦旦紀念公園。沒有華麗的設施與廣大的腹地，僅有的瞭望台意象展示中心裡，簡單陳列著樂信‧瓦旦人生各階段的懷舊照片。公路旁邊還有一座典雅的銅像，用以紀念在那個戰亂的年代裡，受過高等教育、當過台灣總督府評議員，最終不幸成為白色恐怖犧牲者的泰雅族菁英分子不平凡而傳奇一生。

【交通資訊】由國道3號大溪交流道下，往慈湖方向循著台7線北橫公路，經由三民即可抵達位於角板山附近的枕頭山商圈，大約在台7線14.5K處。

【步行時程】全程約3~4小時左右

枕頭山商圈→25分／登山口→45分／枕頭山頂→50分／枕頭山西峰→25分／接產業道路→40分／登山口→25分／枕頭山商圈

▲ 紀念公園以泰雅族傳統的瞭望塔為意象
設施。

▲ 走在枕頭山歷史古道上令人發思古之幽情。

▲ 展示中心附近風光明媚可遠眺群山。

註2 《三峽鎮誌》記載：「光緒十三年（西元一八八七年），三角湧民被大豹社原住民等戕殺，對於大豹社復叛，劉氏以隘勇統領，鄭有勤率兵一千討之，一由成福庄，一由屈尺，分二路夾擊平之。於是三角湧沿山樟腦之業一時勃興，三角湧山地遂為之開闢。然維持不出數年，劉氏即告去職，所有新闢田園半歸荒廢，而番禍復熾。」

33條北台灣秘境古道一覽表

區域	路線名稱	步程時間	難易度	路況說明
穿越大溪古道	大艽芎古道	40分	★	泥土山徑、經常性維護步道
	福山巖登山步道	2小時	★★	泥土山徑、經常性維護步道、坡度陡峭
	總督府步道、湳仔溝古道	1~2小時	★★★	泥土山徑、經常性維護步道、坡度陡峭
	百吉歷史步道	2~3小時	★★	泥土山徑、經常性維護步道
	打鐵寮古道	2~3小時	★★★	泥土山徑、經常性維護步道
李崠山事件古道	大混山古道	2~3小時	★★★	泥土山徑、路徑較不明顯、坡度陡峭
	八五山古道	6~7小時	★★★★★	泥土山徑、路徑較不明顯、坡度陡峭
	泰雅古道、馬望僧侶山	8~9小時	★★★★★★	泥土山徑、路徑較不明顯、坡度陡峭
	高台山、島田山山古道	6~7小時	★★★★	泥土山徑、路徑較不明顯、坡度陡峭
金瓜石採金路古道	大小粗坑古道	3~4小時	★★★	大眾化石階步道、坡度陡峭
	石笋古道、貂山古道	4~5小時	★★★	泥土山徑、路徑較不明顯
	燦光寮古道、牡丹古道	5小時	★★★★	泥土山徑、路徑較不明顯
陽明山水圳古道	坪頂古圳、新圳、登峰圳	1~2小時	★★	大眾化石階步道
	尾崙古圳、狗殷勤古道	3小時	★★★	泥土山徑、經常性維護步道
	猴崁古圳、草山水道系統	2小時	★★★	泥土山徑、路徑較不明顯
深坑茶之路古道	炮仔崙古道、猴山岳	3小時	★★★	泥土山徑、經常性維護步道
	茶山古道	3小時	★★	泥土山徑、路徑較不明顯
	尾寮古道、石媽祖古道	3~4小時	★★★	尾崙古道路徑較不明顯、石媽祖古道為石階步道
	南邦寮古道、向天湖古道	2~3小時	★★★	泥土山徑、路徑較不明顯

古道分類	步道名稱	步程時間	難度	路況
平溪、雙溪煤礦古道	幼坑古道、乾坑古道	3小時	★★	泥土山徑、經常性維護步道
	百年灰窯、石硿子古道	2小時	★★★★	泥土山徑、路徑較不明顯、百年灰窯路跡不明顯
	平湖遊樂區、紙坑古道	2小時	★★★	泥土山徑、路徑較不明顯
	金字碑古道	2~3小時	★★	大眾化石階步道
	石空古道、太和山步道	5小時	★★★	泥土山徑、經常性維護步道
翻越雪山嶺古道	梗枋古道、象寮古道、坪溪古道	4小時	★★★	泥土山徑、經常性維護步道
	湖桶古道、北宜古道	6小時	★★★★★	泥土山徑、路徑不明顯
	哈盆中嶺古道	8~9小時	★★★★★★	泥土山徑、路徑較不明顯、多處坍方路斷
淡基橫斷古道	鹿崛坪古道	3~4小時	★★★	泥土山徑、經常性維護步道
	富士古道、瑞泉古道	4小時	★★★★	泥土山徑、經常性維護步道
	荷蘭古道、內雙溪古道	5小時	★★★★	泥土山徑、路徑較不明顯
	鹿窟尖步道	4小時	★★★	泥土山徑、經常性維護步道、坡度陡峭
	忠魂碑步道	1小時	★★	泥土山徑、路徑較不明顯
重返大豹社古道	枕頭山砲台古道	3~4小時	★★★	泥土山徑、經常性維護步道

註：步程時間以一般常登山健行者的腳程來估算，不含休息及午休時間。體力較弱或較少從事登山健行活動者，建議要多估算步程時間。

人與土地 NLH008

走向古道，來一場時空之旅【北台灣篇】

尋訪33條秘境古道，了解你不知道的台灣歷史故事

作　者—黃福森
主　編—李宜芬
照片提供—黃福森
封面設計—我我設計工作室
內頁設計—邱意惠
插圖彙整—邱意惠
責任企劃—張燕宜

董事長—趙政岷
出版者—時報文化出版企業股份有限公司
108019台北市和平西路三段二四〇號四樓
發行專線—（〇二）二三〇六—六八四二
讀者服務專線—〇八〇〇—二三一—七〇五
（〇二）二三〇四—七一〇三
讀者服務傳真—（〇二）二三〇四—六八五八
郵撥—一九三四四七二四時報文化出版公司
信箱—10899台北華江橋郵局第九十九信箱
時報悅讀網—http://www.readingtimes.com.tw
法律顧問—理律法律事務所 陳長文律師、李念祖律師
印刷—勁達印刷有限公司
初版一刷—二〇一六年十一月二十五日
初版六刷—二〇二三年四月二十一日
定價—新台幣三三〇元

走向古道，來一場時空之旅：尋訪33條秘境古道，了解你不知道的台灣歷史故事・北台灣篇 / 黃福森著. -- 初版. -- 臺北市：時報文化, 2016.11
面；　公分. -- (人與土地；NLH008)
ISBN 978-957-13-6830-6(平裝)

1.登山 2.人文地理 3.臺灣

992.77　　　　　　　　　105020697

ISBN 978-957-13-6830-6
Printed in Taiwan